成朝晖 著

二维设计基础——平面构成

ERWEI SHEJI JICHU—PINGMIAN GOUCHENG

北京大学出版社
PEKING UNIVERSITY PRESS

目 录

前言 004

第一章 平面构成的概述 010
第一节 平面构成的基础概述 012
第二节 平面构成的概念 014
第三节 平面构成的基础性目标 015
第四节 平面构成的形象元素 016

第二章 点的构成 022
第一节 点的概念 024
第二节 点的形状与种类 026
第三节 点的特性 030
第四节 点的应用 042

第三章 线的构成 046
第一节 线的概念 048
第二节 线的形状与种类 050
第三节 线的特性 057
第四节 线的应用 066

第四章 面的构成 074
第一节 面的概念 076
第二节 面的形状与种类 077
第三节 面的特性 078

第四节	单形语汇	080
第五节	分解重构	083
第六节	面的应用	084

第五章　视觉创造的意念与形式　094
第一节　视觉的表形性思维　096
第二节　视觉创造的基本原理　098
第三节　视觉创造的形式法则　099
第四节　视觉联想　103

第六章　视觉创造的方法　106
第一节　图底关系　108
第二节　群化组合　116
第三节　错视效果　119
第四节　韵律形式　124

第七章　平面构成的综合运用与表现　160
第一节　平面构成的思维与体验　162
第二节　平面构成在平面设计中的应用　175
第三节　平面构成在产品设计中的应用　182
第四节　平面构成在服饰设计中的应用　190
第五节　平面构成在空间环境设计中的应用　194

前 言

一 现代设计发展过程中的平面构成教学

平面构成作为视觉传达艺术中的主要组成部分，经历了从工业化社会到信息化社会的转变。艺术设计是随着科学技术和经济发展兴起的一门新兴学科，而中国的艺术设计在观念、功能与形式表现上，都备受西方文化思潮和艺术风格的影响。当今的信息时代，在现代设计多元化发展的大趋势下，由于新观念介入人类的生存方式，我们发现在设计思维的引导和情感的表达上，以往贯于平面构成中运用的法则正逐渐被打破，固有的符号现象被解构，人类在跨越世纪的里程中力求找到合理化的视觉表现语言。同时，艺术设计也是如此，艺术、科学与生活得到空前的渗透与融合，艺术设计正在向新型交叉学科的方向发展，新的表现技法、媒介技术不断产生，这使艺术设计训练手段、表达方法更为丰富多彩，呈现多元化的态势。高科技的融入，大大拓展了设计艺术的视觉

审美领域，丰富了设计的思维及表现手段，同时也不得不让我们对固守已久的传统进行反思。那么，面对今天的时代，艺术设计教育也不可能是一成不变的。对以往的教育体系与方法重新进行思考、梳理，调整艺术设计的教学结构与体系，完善这个体系中的具体课程也是必然趋势。这就涉及对现有的教学链的思考：如何在原有知识结构的基础上整合出一条更科学、更合理的知识链，使这条知识链中的每一个知识点都环环相扣，更涉及对每个知识点进行深入的探讨，使当下的设计更符合时代精神。

平面构成是具有共性的设计语言，是构筑于现代科技美学基础之上的，它综合了现代物理学、光学、数学、心理学、美学等诸多领域的成就，带来新鲜的观念要素，并且它已成功应用于艺术设计的诸多领域，已成为现代艺术设计基础必经的途径。

平面构成是具有艺术设计共性的表现语言，是当今社会各个艺术设计门类与专业的共同基础，与其他应用设计的学科一样，都是为了完善与创造更符合时代的设计理论和表达形式。平面构成需要以一个全新的造型观念，为我们的艺术设计课堂注入新鲜的血液。

　　平面构成，是一种视觉形态的创造性活动。它是不可或缺的造型要素与创造力的培养。创造性思维是创造性活动的思维过程。它要求在设计思维活动中，一方面要有创新的思想，另一方面还要有理智的判断。对于学习设计的学生来讲，其终极目标即在于创造力的培养，这既是一种理性与感性多元结合的艺术活动，也是逻辑思维与感性思维相结合的构思方法。它区别于传统的以自然形态为基础的写生变化的图案训练，也不仅仅局限于过去的平面构成教学中以数理逻辑为基础的抽象几何形态内容的单一甚至主观的范围。它包括从自然形态到具象形态，再到抽象形态以及组合图形等的提取、概括、提炼、整合的过程。以往的平面构成，侧重于抽象造型要素、构成规律及原理的训练，教学中的研究成果不能转化为有效的创造设计，也不能使学生具备从具象性形象入手的

造型创造力。

平面构成的魅力全在于丰富多姿的面貌及可能性，其精神成分、情感成分日渐受到重视，社会也需要更具个性化的设计，个性化是设计师对设计差异的独到见解，他们在演变中寻找个性，倡导多元的设计风格。设计需要施展个人非凡的实力与创造精神，惟其如此，在个性表达的道路上才更有生命力。这也对平面构成的基础教学研究提出更多新的要求，其学术研究和探索空间更为广阔。

二　平面构成的教学目的与要求

平面构成作为设计基础是艺术设计专业不可缺少的必修课。本课程内容是对设计基础造型进行深入浅出的探究，通过物质因素与条件，把构成转化为艺术设计形象，运用形态构成要素去创造，把直觉思维与逻辑思维有机地结合起来。它以形态造型训练为主线，以个性化方式引导教学，着眼于学生的智能训练，采取形象思维与逻辑思维相结合的教学方法，开拓创造思路。本课程着重培养学生关于形态语言的抽象思维和表现力，强调培养学生对形态敏锐的观察力、感受力、想象力和创造能

力，激发学生对所学专业的感性认识和学习兴趣，培养感性与理性的协调，开拓设计思路，提高学生的专业应用技能和职业适应能力，使学生看得懂、学得会、用得上，为自己的专业打下坚实的基础。

本课程的训练力求达到以下要求：

（一）认识和理解平面构成的本质，掌握形态构成的抽象表现语汇，将造型研究推向艺术设计科学的理论高度；

（二）从一般侧重于技法训练转为培养形态表现语言和形式语言并重，且以提高视觉力度为主导；

（三）美学的参与有利于平面构成基础向设计语言的推进，通过训练能使学生掌握形式美的基本规律，提高形态的审美意识；

（四）能较好地掌握平面形态语言的综合设计和运用能力。

三 平面构成的教学内容与教学重点

教学内容：本课程突出设计基础的共性，结合理论讲解与实践训练，增加实验教学、案例教学的比例，强调学生的动手能力和师生的教学互动，定位于对平面构成范围内的形态要素——形、质的基本概念、构成规律、形式法则等基础理论的学习和与此相关的创造性思维及实践

能力的培养。力求通过对相对形态的"点、线、面"的观察与宽泛的理解，学习与研究如何将自然单体形提炼、概括、整合、提纯成抽象形象，并且通过这些抽象形象在平面、空间、骨格、肌理等方面的不同构成运用，从感性和理性方面去灵活有效地把握具有审美价值的视觉形式和效果。

教学重点：

1. 全面认真地掌握关于形象创造的各类原则及规律，洞察、遵循发现、择选、分析、规律运用、想象、创造形象的设计思维与设计创造的过程，从现实形态中寻找灵感，提炼简化，获取抽象的形态美的设计能力；

2. 探索形的审美实质和视觉特征，获取设计的无限可能性；

3. 围绕学生的专业需求、心理特点和学习现状，掌握一种系统的形象思维方式，贯彻循序渐进的学习原则，深入浅出，举一反三，力求更具有教学针对性。

成朝晖

2011年11月26日

第一章

平面构成的概述

在设计领域,所谓"构成",英文为constitute、compose,即组织、构成,是指将一定的形态元素,按照视觉规律、力学原理、心理特性、审美法则进行的创造性的组合。构成作为一门传统学科在艺术设计基础教学当中起着非常重要的作用,它是对学生在进入专业学习前的思维启发与观念传导。1919年的包豪斯设计学院在格罗皮乌斯提出的"艺术与技术的统一"的口号下,努力寻求和探索新的造型方法和理念,对点、线、面、体等抽象艺术元素进行大量的研究,他们在教学当中进行的这种研究与创新为现代构成教学打下了坚实的基础。

第一章
平面构成的概述

第一节 平面构成的基础概述

从设计学的角度来说，构成包含了平面构成、色彩设计基础和立体构成以及光构成、动构成和综合构成。其含义就是将以上几个单元的个体形态要素或各种各样的形态和材料重新组合成为一个新的单元，并赋予它们视觉化的、力学的秩序的组合。它是一种造型概念，也是现代造型设计用语，是一门研究形态创造方法的基础性学科。构成的认识源于自然科学和哲学认识论的发展，20世纪以来由于建立在最新发展的量子力学基础之上的微观认识论，人们更为关注事物内部的结构，这种由宏观认识到微观认识的深化，也影响了造型艺术规律的发展。可以说，早在西方绘画中便可见到构成观念的影子，如立体主义绘画、俄国的构成主义、荷兰的新造型主义，他们都主张放弃传统的写实，以抽象的形式来表现对象。而后，由

德国包豪斯设计学院的教师不断地完善发展，逐步形成一个完整的现代设计基础训练的教学体系，奠定了构成设计观念在现代设计训练及应用中的地位和作用。20世纪70年代以来，这种被命名为平面构成的训练课程传入我国，作为一门设计基础课程，已广泛应用于建筑设计、环境设计、工业设计、服饰设计、平面设计、舞台美术等艺术设计领域，成为现代视觉传达艺术的基础理论与教学课程之一。

设计和构成是既有联系又有区别的，即设计是现实性的，以实用为目的；构成则是理想性的，是关于美的探索，是理论在形式上的实践以及装饰性的强化。设计是要求有时代性、社会性、民族性、生产性的造型活动。构成则不受设计内容的约束，不受工艺特性的限制，它是属于美学形式的探讨范围。但是，构成是设计的基础，是设计开辟新途径的先行者。

构成，它反对写生、再现、复制、模仿、临摹等一系列的非创造性的活动；构成特别反对"模式"，不依赖于"原型"，是一种思维创造活动。构成基础既是以各种造型领域中共同存在的基础性为重要内容，如形态、色彩、质感、构图、布局、空间、表现形式、美感以及直觉力等为研究对象。其中，立体构成以三维空间来塑造形象，是将形态要素按照一定的原则组合成形态空间体；平面构成则是以轮廓塑造形象，将不同的基本形按照一定的规则在二维平面上组合成图形。构成是作为造型的基础教育来实践，以便艺术设计学习者掌握基础的视觉表现语言，应用构成的原理来进行设计。

今天的设计要求突破自然环境和社会环境的活动范围，创造新型的形态。构成是创造新型形态的方式与方法，要求摆脱自然主义，抛弃样本框架。一方面，构成理论中含有各个造型领域中共同以及必要的基础内容，可以说是基础的造型活动之一，即基础设计活动的内容。它涵概了设计初学者应知道的入门的知识，由浅入深、循序渐进地达到专业化的高度与深度。另一方面，各个专业终端的设计也呈现着构成的原本样式。

诚然，设计教育的目的不仅仅是造就设计人员，更重要的是释放他们，帮助即将成为设计人员的学生发现和认识自身的潜在思维，为他们提供可以自由发挥想象力和创造力的空间，帮助他们发掘自身的聪明才智，完善并提供机会，让他们拓宽在社会与自然科学等方面的知识，加深领悟，最终这些专门知识和方法对他们今后面临的实际问题进行考察研究、寻求可行的方案是大有裨益的。

第二节　平面构成的概念

在我们今日生活的世界里，设计可说是无所不在。平面构成是现代设计中的一个重要组成部分。所谓平面，只有长与宽，是一个载体。这个载体所担负的任务是传达——意义的发现和创造、交流、理解。人类传播和接受行为本身就不是简单的发送和接收，而是视知觉在所有层次上参与相互交融和相互影响的所有类型的无限交换。

平面构成是现代设计基础的一个重要组成部分，广义的说是在平面维度上，各视觉要素的有序组织；将既有的形态在二维的平面内，按照一定的秩序和法则进行分解、组合，从而构成理想形态的组合形式。平面构成是一种理性的艺术活动，它在强调形态之间的比例、平衡、对比、节奏、律动、大小、推移等要素的同时，又需讲究图形给人的视觉引导作用。平面构成主要在于探求二维空间世界的视觉语法，形象之建立、韵律之组织，各种元素之构成规律与规律之突破。平面构成是既严谨又有无穷律动变化的"有意味的形式"。它综合了现代物理学、光学、数学、心理学、美学的成就，扩大了传统抽象形和几何形的表现领域，有效地丰富了视觉表现与传达的手段。

平面构成，是视觉元素在二次元的平面上，按照美的视觉效果、力学的原理进行编排和组合，它是以理性和逻辑推理来创造形象，研究形象与形象之间的排列的方法。

平面构成是理性与感性相结合的，作为一种设计基础的训练方法，在很早就被设计家和设计教育家所重视，并随着社会科学技术的发展完善起来。现代平面构成包括具象图形的意象表现及图形的创意，力求揭示各要素之间的形态组合关系。它集合了造型语言、造型方法、造型心理效应等多方面的综合探索，是由形和色等抽象、具象形态构成的研究核心主体，也是一种科学的认识论和方法论的体现。

第三节　平面构成的基础性目标

平面构成的理念可以追溯到包豪斯时期的设计教育实践。它通过一系列数学化的几何形态，并施以标准化的色彩，按照不同的组合构成方法，创造出各种非自然的形态造型，从而把当代新艺术的观念带入教学与设计之中，开创了理性艺术设计的先河，将不可靠的感觉变成科学的理性视觉法则。包豪斯形成的简约化、抽象化、几何性的设计风格进而影响着现代设计，不仅为设计师提供了设计造型手段和造型选择的机会，而且可以培养设计师在平面、色彩和立体方面的逻辑思维与形象思维的能力，有益于拓展新的设计造型语言与手段，开拓设计的新境界。

今天，随着现代信息技术与传媒技术的迅猛发展，人类社会已逐步迈向了信息时代，设计也发生着深刻的变化，例如传达信息的媒体由印刷、影视向多媒体领域发展；视觉传达的符号形式由以平面为主扩大到三维、四维以及思维形式的表达；传达方式从单向信息传达向交互式信息传达发展。平面构成运用现代设计理念与基础教育方法作为指导，成为培养适应时代和富有创造性的人才的重要基础学科之一，其方法对拓展新的造型领域、丰富新的造型观念有着重要意义。

第四节 平面构成的形象元素

"形","有广义和狭义的认知,广义的'形'是指所有与形相关的可视形态的统称;狭义的'形'则是指具体的图形、形状等"。"形"是一个古字,中国古代学者曾对之作过一定深度的研究。汉代文字学家许慎著的《说文解字》曰:"形,象也。各本作象形也。象当作像,谓像似可见者也。"即"形"为"可见者也",人类早已界定了形的视觉属性。它是客观对象的外轮廓,是眼睛所能把握的对象的基本特征之一。《辞海》解:"形,形象,形体。"故"形"也就由此解延伸出形象、形状、形态等一系列相关词语。可以说,一切客观存在并具有直观性的视觉元素通称为"形";浅显直觉地理解,即是"通过五官感觉捕捉到的物体形态"或"显露于外表的姿态、外形"。

形象,即形状、相貌。它的概念,是指客观事物本身所具有的本质与表象,是内容与形式的统一。因此,形象有形状、大小、色彩、肌理等性质。形象思维,是人通过对自然的观察、分析、记忆所保留下来的客观事物的影像并将其贮存于大脑之中的印象。它不是简单地观察事物和再现事物,而是将所观察到的事物经过选择、思考、整理,重新组合安排形成新的内容,即具有理性意念的新的景象,是复杂的纵向上升,意与念的和谐统一。人们用在自然界中获得的某种物质形象,将其概括、总结、归纳,抽出其具有共同特性的部分,形成某种特定的形象。

形态，即形的姿态，形的态势，从静态到动势，从外在到内在都有"情势"，都是形态的内容。形态所描述的不仅限于形本身，它在内涵和外延上是"形"的延展。"形"基本是客观的记录与反应，是物化的、实在的或者硬性的，而形态的"态"是精神的、文化的、软性的、有生命力的和有灵魂的。形态的本质也就是物质的物质性与人的精神性的综合，即主观与客观的统一。

深入追溯每一种造型产生的渊源，我们可发现人类在与大自然及整个宇宙的接触中不断创造出令人眼花缭乱、千姿百态、孕育着生命力的各种造型形态，如文字、地图、书……它们与人类的生存息息相关，与历史社会的发展、人类文明的进步绵绵相连。人类智慧所产生的想象力创造了令人叹为观止的造型世界。

形，有自然形象、几何形象和偶然形象之分：

● 自然形态，即来自于自然中的可见形态；

● 几何形态，抽象、单纯的，运用工具描绘的、理性的；

● 偶然形态，意想不到，偶然形成的。

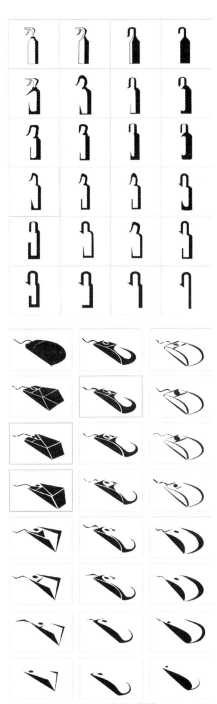

形态的提纯：自然形象的概括与提炼

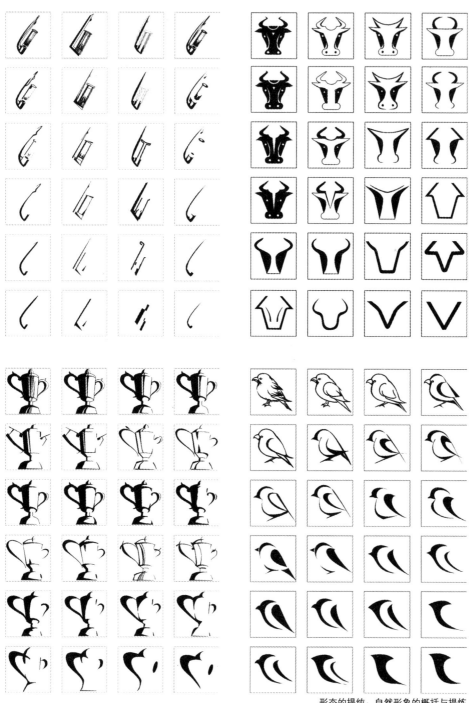

形态的提纯：自然形象的概括与提炼

点、线、面是平面构成最基本的形象单位，作为基本形态的点、线、面之构成也是设计的基础元素。

让我们转变一下，从自然人的眼睛转变为设计者的眼睛。在充满设计感的现实生活中，通过发现和仔细观察，我们会发现：点、线、面的构成就好比语言中的单词和词组的关系。单词本身能说明语言内容之一二，词组的组合也就更丰富了人们的语言内容，点、线、面的构成正是如此。重要的是：其构成组合的练习除了提高对造型中最基本的要素的认识之外，还能直接运用于一切专业设计领域之中，它们承担了学习研究与实际运用的双重使命。

生活中的点、线、面

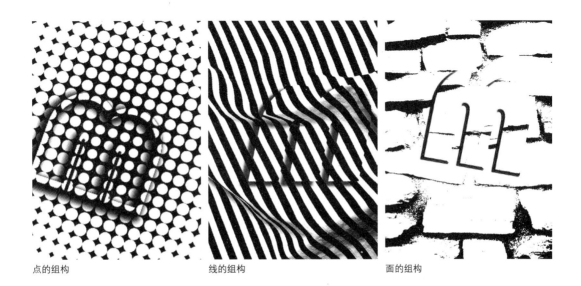

点的组构　　　　　线的组构　　　　　面的组构

第一章　平面构成的概述

让我们先来感受一下利用点、线、面构成的练习。形象元素看起来虽然不多，变化也相对"简单"，但这些形象元素都需要我们对形象要素的规律、形式与方法进行充分的掌握，也需要我们不折不挠，不浮躁不抱怨，以务实的和实事求是的态度逐渐步入这一领域。

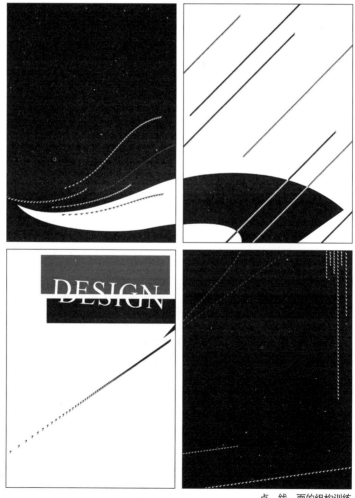

点、线、面的组构训练

思考题与作业：

1. 了解平面构成的基本概念、目标以及形象元素。
2. 选取一形态进行提纯训练，注意形象的概括与提炼，体现逐步简化的过渡。

教学目的与要求：

通过本章的学习，了解平面构成的基本概念、目标以及形象元素，进行形态提炼概括的训练，总结、归纳、抽出其具有特性的部分，形成简约的形象。

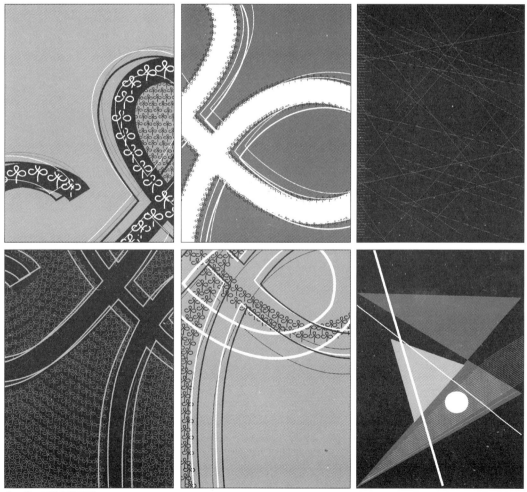

点、线、面的组构训练

第二章
点的构成

人类认识物质世界，首先是依靠形象。视觉从形象中获得信息，是由于人们对自然和社会生活经验具有共同的感受与积累，视觉亦本能地通过视觉过程从形象中有选择性地获取感兴趣的信息。形象在构成设计中是表达一定含义的形态构成的视觉元素。形象是有面积、形状、色彩、大小和肌理的视觉可见物。点、线、面在构成中是造型元素中最基本的形象。由于点、线、面的多种不同的形态结合和作用，就产生了各种不同的表现手法和形象。人类的思维也最善于沿着形象展开，平面构成就是以形象为造型基础的。

点是构成形体最基本的单位，也是平面构成的最基本的元素。单纯且单一的点容易成为视觉的中心，起到凝固视线、吸引视线的作用。任何物体都由一系列的点来定义其方位、尺度、结构，点的集合会产生线的感觉，点的集合也会产生面和体的感觉。

第二章
点的构成

第一节 点的概念

微小的形象称之为点,但点是相对而言的。一个形象称之为点,不是由其自身的大小所决定,而是由它的大小与其边框或周围的形象所形成的对比关系决定,是相对而言的。如近距离看飞机,非常巨大,但飞机在天空中飞翔的时候,与蓝天对比,飞机就好似一个点。因此,点的概念的确定往往依靠感性予以估量,点是视觉设计的最小单位。

在几何学上,点被界定为一种非物质的存在,相当于零。在人的想象中,点是一个细小的物体;是一个微弱的声音;小而圆,却光芒耀眼;点相对显得独立、孤独、静寂而疏离。点给人的即刻联想是星星、沙粒、种子等视觉上感觉较小的物体。

从心理学的角度来看,点是一种简单的自我表白,执著、消隐;内

在活跃而外表沉静、漂浮而孤立、固定不变；似乎在自说自话或无话可说；是一个休止符号；相对内在、隐退和被动；小的实体圆圈是典型的点。

从精神的抽象绘画表现上来看，点是最简洁的一种抽象形态。点是内倾的，张力总是向心。它是一个微小的世界，并与周围相对隔绝。它稳固地站在自己的区域中，原则上不偏向任何一方，它向心的张力使内部聚集成形。

点常常被形容为是最初的触碰；是自然中的细胞；是蕴藏着巨大生命力的种子；是空中闪烁的星星。它好似具有活跃的思想，却有着相对沉静的外表。它似乎漂浮于虚空中，无根无基，亦好像沉默地与你对视。它拥有生命的存在，有可以雄辩的内在，却从不喧嚣。它处于无方向性的内在运动中，独立而静止。

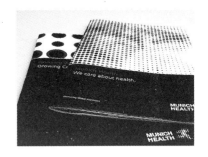
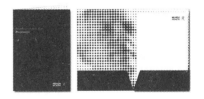

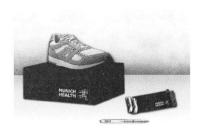

由点构成的设计形象

第二节　点的形状与种类

点有大小的要素，也具有面积和形态。越小的形体越能给人以点的感觉。越大则具有面的感觉，同时点的感觉则显得减弱。理想的点为圆点，具有位置与大小。圆点即使较大，在不少情况下，仍具有点的感觉。除了圆点以外，还有方形、三角形、五边形以及不规则的带有肌理的点。三角形或四角形的点除了具有位置和大小之外，还具有方向性。这是因其自身形状带有尖角的特征所决定的，尤其是三角形，和箭头的形象比较接近，其方向性则更强。但是这种有形状的点如果过小、轮廓不清，或者是中空的点也会显得点感减弱，模糊不清，甚至难以辨认。

我们从抽象绘画艺术领域里可以看到，点是最小的一个形态要素，它可以有无数的外形。也就是说，它具有各种各样不同的外轮廓。其大小、比例、形状都是变化不定的。而且，不同的点也处于不同的空间形态中，由于表达的语境不同，则会产生不同的视觉效果：或隐退，或被动，或消极，或静止，或沉寂；或具有数学的逻辑美感，或强硬，或尖锐，或冰冷；或理性，或亲切，或随和，或自然；或独立。

理想的点为圆点，具有位置与大小

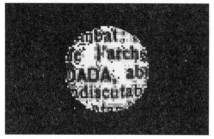

圆点即使较大，在不少情况下，仍具有点的感觉

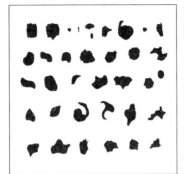
斑驳的点

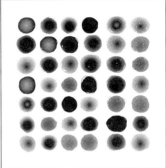
带有虚实的点

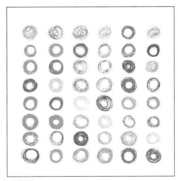
手绘的点

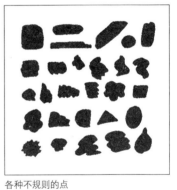
各种不规则的点

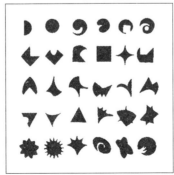
几何形的点

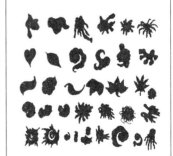
自然形态的点

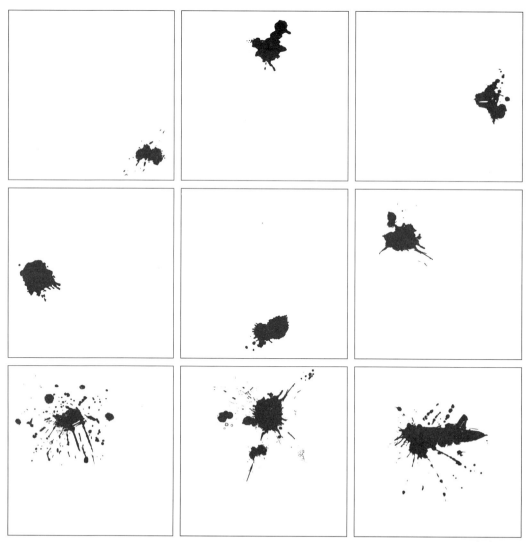

偶然形的点

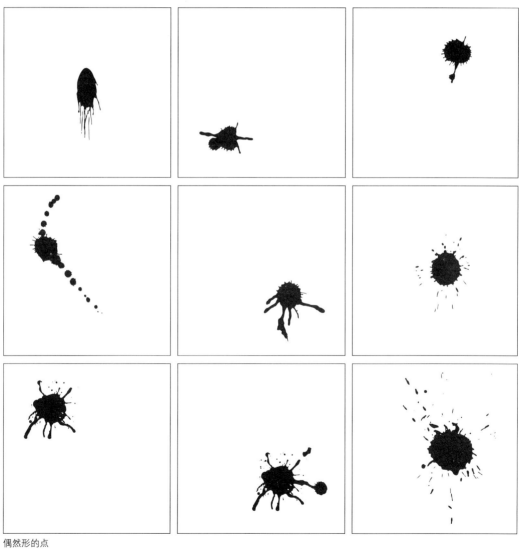

偶然形的点

第二章 点的构成

第三节　点的特性

不同的点，具有不同的表情，即特有的"声音"、独特的语汇、各异的性格，有着特有的生命张力和性格内蕴。

任何一个点，都在用自己的方式与人做最直接、最坦诚的沟通与交流。它毫无虚饰与矫揉，将自己整个完全地呈现在世界面前。它永远在自己的位置上发出自己最内在、纯正的声音。

当你一旦注意了它——点。它便从悄无声息的外表下探出头来，先是用细小的声音，然后用越来越高的声音、越来越不寻常的语言来说话。它的表情变得生动，它的述说变得清晰而响亮，直到你的精神与它的表述完全产生共鸣。

从设计的角度讲，点的表情体现在形状、大小、位置、多少、疏密、聚散、虚实等变化中，我国晋代书法家卫夫人的《笔阵图》云："点，如高山坠石，横（线），如千里阵云。"让我们以点为例，来看它的特征。

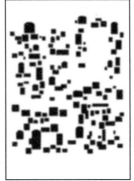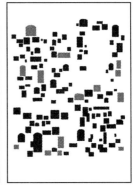

点的虚实构成

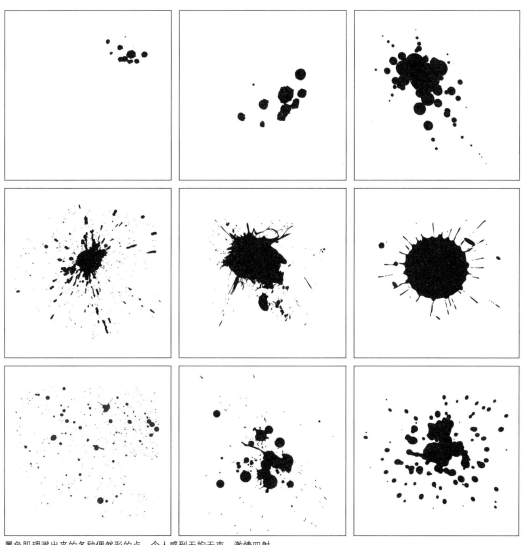

墨色肌理溅出来的各种偶然形的点，令人感到无拘无束、激情四射

我们将数量众多的点,安排在一个平面之中,其视觉的冲击力未必超过一个点的力量。此时视觉相对容易分散,但是会长久地沿着点的轨迹移动。按一定的方向进行有规律的排列,给人的视觉留下一种由点的移动而产生线化的感觉。不同大小、疏密、深度对比的点混合排列,成为一种散点式的构成形式,这种聚散的排列与组合,都会带给人们不同的视觉感受与心理感应。

点彩派画家修拉曾经从色彩混合理论中得到启示,利用艳度较高的纯红点、纯绿点等原色系组成各种各样的风景、人形等,形成空间的混合。然而,图形创意往往把点作为有表情的元素并提高到理性精神的高度进行创作研究。

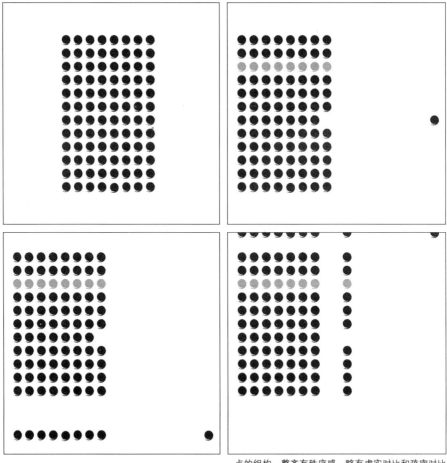

点的组构:整齐有秩序感,略有虚实对比和疏密对比

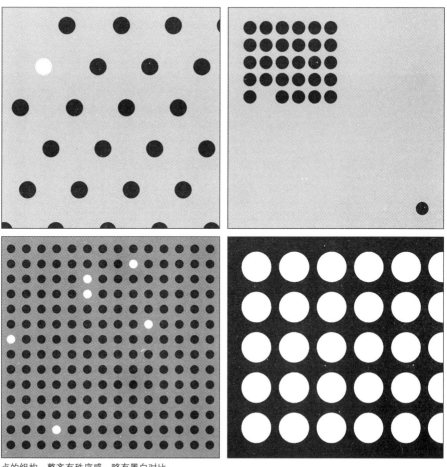

点的组构:整齐有秩序感,略有黑白对比

点处于视觉中心的位置,视觉会围绕圆点转动,视觉上相对平静、集中　　点处于画面的上端,视觉会直上直下移动,视觉上产生振奋之感　　点处于画面的下部,视觉下沉,视觉上会有压抑之感

点处于画面的左上端,视觉会从左上角向右下角移动,产生运动感　　点在画面的左下部,视觉会从左下角向上角移动,产生不稳定感　　点在画面的右下端,视觉会从左上角向右下角移动,产生运动感

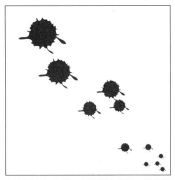
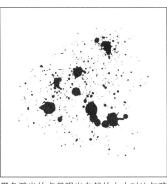
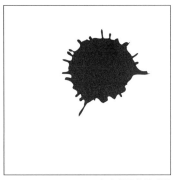

由大到小的点按一定的轨迹变化,具有视线的诱导作用　　墨色溅出的点呈现出自然的大小对比与疏密关系　　点产生面化的感觉

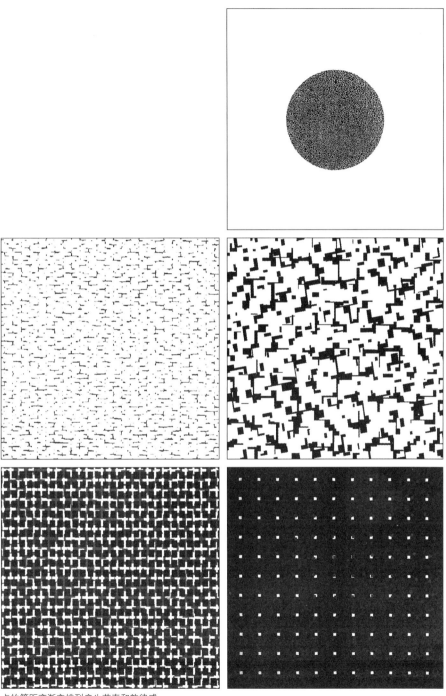

点的等距离渐变排列产生节奏和韵律感

第二章 点的构成 035

点用来构成虚线和分布成灰调的面，这个理论启发了印刷术，成为设计人员表现视觉效果的另一个手法。制版即利用网点的疏密和交织来显现图形，同时，也为现代设计提供了新的表现形式。

点视图形的大众化为点的理论、构形方法增加了新的内容，在设计与绘画之间架起了一座桥梁，对现代视觉传达设计也产生了深远影响。设计家们正在因此而无穷尽地挖掘着"点"的艺术表现力和感染力。也正因为如此，"点"也更具有无穷尽的艺术表现力和感染力。重视"点"这个最基本的造型要素，借以激发设计者的灵感，记录下他们艺术思维活动中那闪光的理念世界。

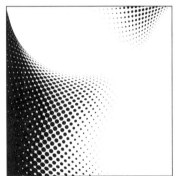

以点的大小构成的曲面表现

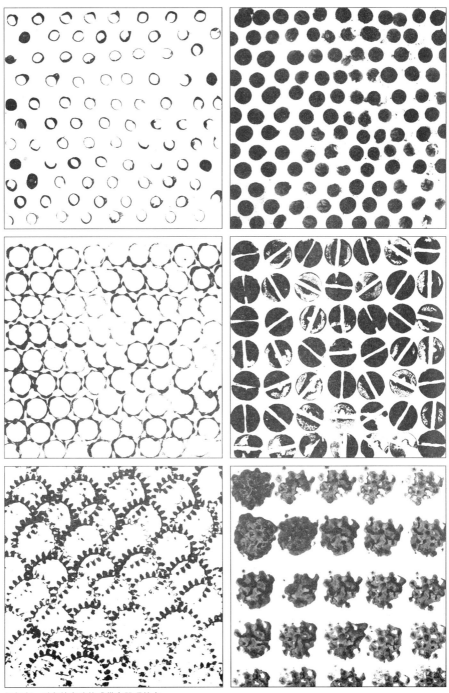

用拓印、对印的方法构成带有肌理的点

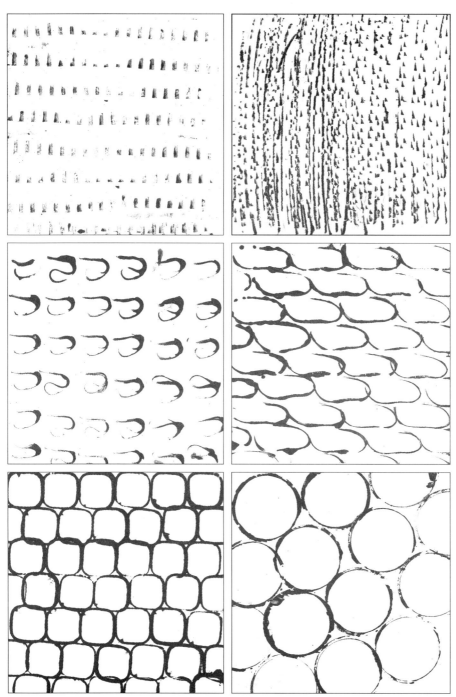

用拓印、刮、擦的方法构成带有肌理的点

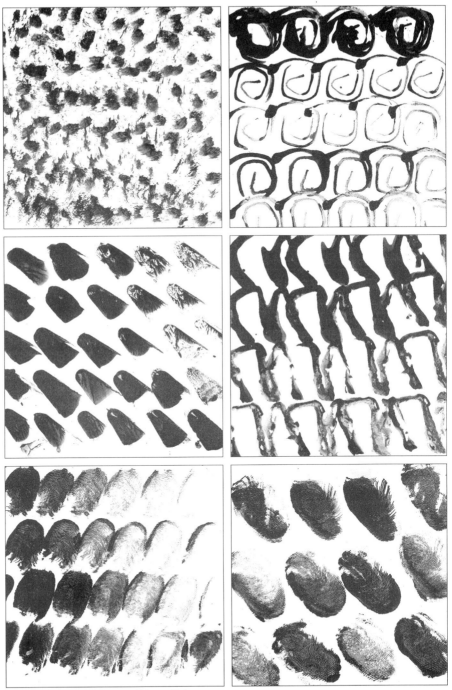

用拓印、手印的方法构成丰富的带有肌理的点

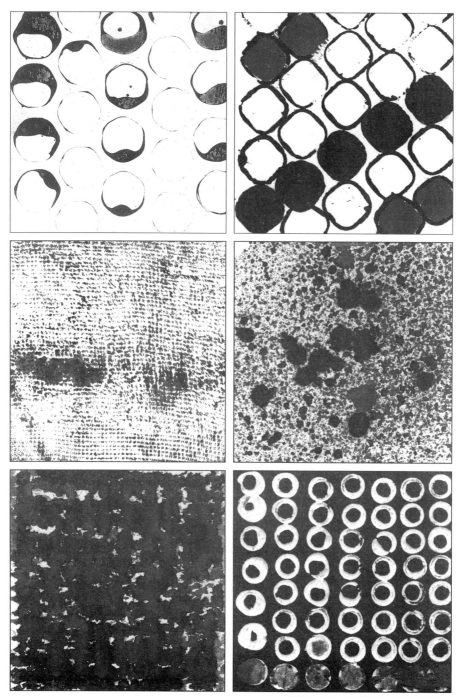

用拓印、刮、喷的方法构成带有肌理的点

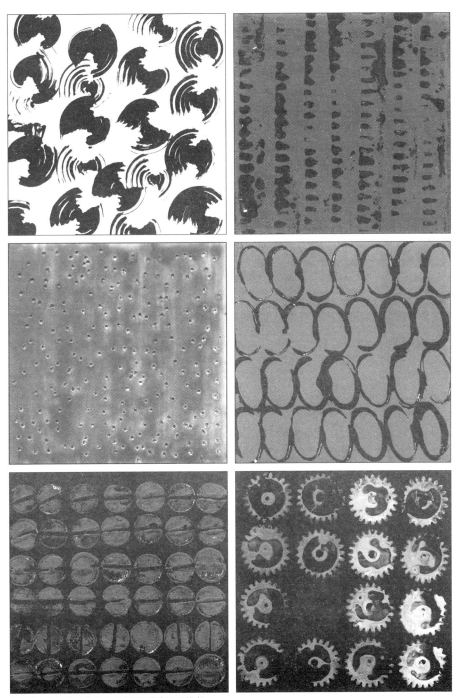

用拓印、钉、印的方法构成丰富的带有肌理的点

第四节　点的应用

康定斯基以点构成的作品

在平面构成中，点作为造型要素之一，虽然小，却具有不可忽视的重要作用。点的外形并不局限于圆形一种，也可以是正方形、三角形、矩形及不规则形等。但其面积的大小，当然要限制在必须是呈现点的视觉效应的范围之内。尽管点在人类远古时期的手工制品表面装饰纹样中就已被大量应用，然而时至今日，当代的设计家依然运用着点的多种变异和排列组合，再现着点的令人惊叹的艺术魅力。

其一，以点强调整齐划一的秩序美。采用点的等间距排列进行平行移动的方式，横竖点妙在不是一次简单的重复，它蕴涵在大小相同、间隔相等、横平竖直的严格模式中。整齐划一，效果简洁、醒目，强调着一种秩序的韵律美。这种一正一负的反复变化，产生了节奏和韵律，凸显着时代气息。

其二，以自然散点形成多变的视觉效应。散点构成如同散文风格的多样化，构成活泼多变，层次分明，疏密聚散，散而不乱，变化有序，规律难于一言以蔽之，需设计者惨淡经营，而又不露声色。如果说整齐划一如同节奏感很强的打击乐，那么散点构成就是旋律优美的丝竹乐。散点构成不论采用何种视觉形象的语言加以表述，点由散到聚，由点到线，关键在于构图的均衡，再现了时间的延续。

其三，借字为点，形成理念的表述。以缩小文字形成视觉上的点状，呈现点的排列组合，构成空灵的网纹。方块字形成的点与几何形的点结合使用，也具有新意，使画面既纯净又具有丰富的变化。

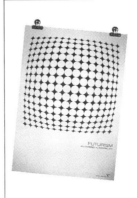

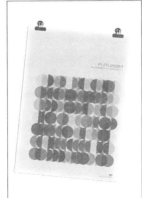
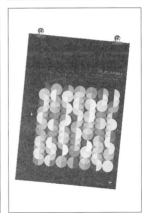
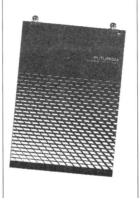

以点构成的海报设计系列

深入地挖掘点的艺术表现力和感染力,这使得点更具有更丰富的艺术表现力和感染力。重视点这个最基本的造型要素,我们可以从最简单的元素出发,设计出复杂多变或浑然一体的作品。

圆点的虚实构成

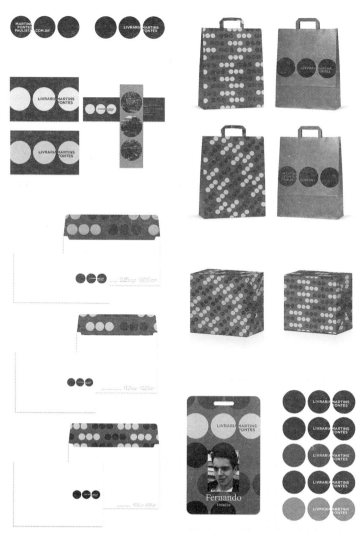

圆点构成的视觉形象设计

立体化的点状,处理有序的立体形态

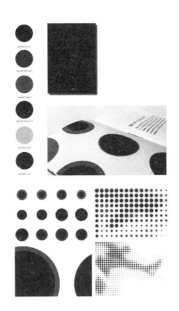
圆点构成的视觉形象设计

共存系列海报:点构成了空灵的网纹

思考题与作业:

1. 请叙述点的概念。
2. 点有哪些形状、种类与特征?
3. 以一个点为例,结合图示说明由于其所在的位置不同会给人怎样的视觉效果?
4. 请举例说明:多点的排列会给人怎样的视觉感受?
5. 做关于点的联想的练习。
6. 观察、找寻与发现生活中点的元素。
7. 采用各种工具表现,做关于点的练习12张。

教学目的与要求:

通过本章的学习,了解点的形状、种类与特性,打开思维,开拓对点的创意思路;熟悉各种工具,鼓励大胆尝试在各种材料上创造不同表情的点。

第三章
线的构成

线是传达视觉信息时使用最频繁的元素，以独特的个性与情感存在着。各种形态的线起着界定、分隔画面各种形象的作用。作为设计要素，线在设计中的影响力大于点。线需要在视觉上占有更大的空间，它们的延伸带来了一种动势。线可以串联各种视觉要素，可以分割画面和图像文字，可以使画面充满动感，也可以在最大程度上稳定画面。线是平面构成中运用最多且最具表现力的形象造型元素。在视觉形态中，线具备了长与短、曲与直、粗与细、虚与实、深与浅等多种形态。

第三章
线的构成

第一节　线的概念

线是点移动的轨迹。

线称之为过长的形象，即其长度与宽度形成悬殊的对比时方能称之为线。

线游离于点与面之间，具有位置、长度、宽度、方向、形状和性格。线可粗可细，可松可紧，可长可短，可直可曲，可以利用毛笔、钢笔、蜡笔等不同的工具来表现线性，而且不同的工具画出的线条感觉不同，各具特色。

每一种线都以它自己独特的个性与情感存在，表演着不同的表情。将种种不同的线运用到设计中去，就会获得各种不同的效果。例如，静止的线表现形态与性格，运动的线表现点的移动与速度等。

线很早被用来表达人的想象和幻觉，尤其在东方的绘画与书法中。中国书法的线，是无数"点"的集合体，书法线条是抽象的线条艺术，灵韵有序、气韵生动。线条是中国书法的基础与灵魂，是中国书法赖以延续生命的唯一媒介。日本平安时代的画卷中，曾用斜向的直线来表现空间的深度感。近代设计也常常运用线来表现抽象形式与空间知觉。因此，设计者若能善于运用线，就等于拥有了一个强有力的工具。

徒手线的各类形态表现

第二节 线的形状与种类

线是点突破了其静止的状态,通过移动留下的轨迹。

追溯在绘画领域和平面构成领域里线的发展轨迹,有助于我们更全面地了解线这个元素。在远古时期,人们已经开始使用线条来概括图形。图案、标记、文字等都是以线为元素展开造型的,把事物具象化、抽象化,以便于更简明地传达信息、交流思想。在古埃及的艺术特点中,最为重要的是对自然的观察和几何形式的规整。古埃及人的坟墓壁画中赋予了各种线条强烈的秩序感。运用线这一构成元素最鼎盛的时期是包豪斯的出现。在包豪斯的视觉语言中,线条和规则的几何形式形成视觉语言的词汇表,他们认为形式是"力量的图解",更多地认可抽象、几何样式的简约的表达方式,这成为现代设计中的一种信念,也让线从一种具象的表达转换到抽象的、几何化的表达,并与新颖、客观与技术的时代相呼应。线作为一种造型语言,记载着历史,担负着视觉的传递、心灵的交流,也承载着人类对自身的突破和发展。

线主要分为直线与曲线两大种类。线的形态是无限的,由于线具有不同的特征,这便赋予其在视觉上的多样性。因此,我们在构成之前,应先对线的运用有一定的了解,才能产生你所需要表达的意念。

古埃及壁画艺术

直线是点朝一个单一的方向不停做运动的结果，在最简洁的形式中表现出运动的无限可能性。直线又有垂直线、水平线、斜线、平行线、交叉线等类型。它们是单独和孤立的生命体，没有重复，发出强有力的声音。

垂直线：

在人们的视觉习惯中，垂直线具有直接、明晰、单纯、轻快、主动的特点，给人以高度、崇高之感，有刚毅的个性。垂直线代表成长，基调直立而向上。它是主动的，也是独立、不可重复的。它的内在张力随着向上的运动延伸至无限，给人站立、行走、成长或向上攀登的感觉，它是积极、主动的象征，属阳性。

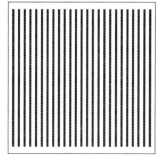
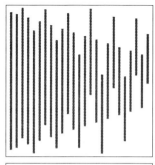
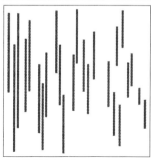

垂直线的形态表现

第三章　线的构成　051

水平线：

水平线往往削弱垂直线的长度，它通常引导目光向左右移动，具有安定、平和、宁静、和平、被动的特点，给人以安宁的感觉。水平线代表了人站立的平面或走动的线，基调冷而平。它沉默、寂静、冷峻，给人以宽广、平躺、承载的感觉，具有延续至无限的运动趋势。水平线平缓，不可重复，有着暗含的内在张力，给人最初的联想是寂静、冷峻而被动。

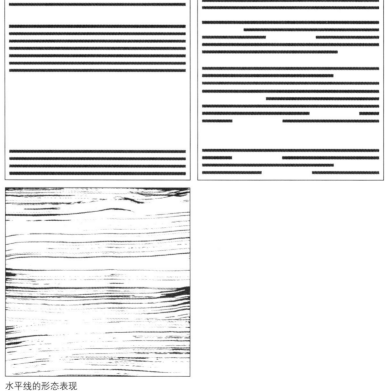

水平线的形态表现

斜线：

斜线不像水平线和垂直线有各自稳定的重心，具有不稳定但活泼的性格，给人以强势的运动感。斜线与水平线、垂直线都有相同的倾向，但它比后两者更有内在的张力。它坚守自己的阵营，对自己强加约束，紧张而坚定，它积极向上，虽然不稳定，但是执著、无畏。

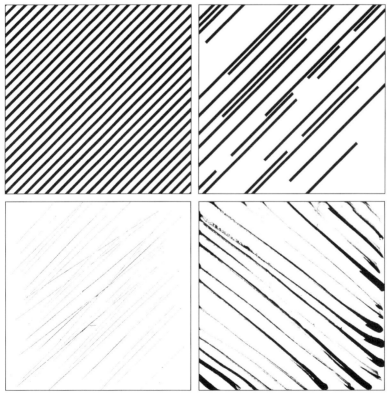

斜线的形态表现

曲线是点在运动过程中自觉改变方向或受到外来力量强加的作用而被迫改变方向的结果。曲线的运动方向有无限的变化，因而它的形态也是无限的。曲线的外来作用力、自身的意向的改变，都可能影响它的外轮廓和形态。

曲线分为几何曲线、自由曲线、徒手线等。

几何曲线：

几何曲线是借助圆规等工具完成的几何形的线，多为圆、椭圆和封闭式的曲线，显得饱满。

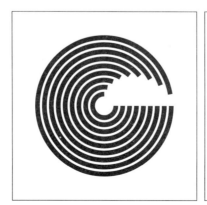
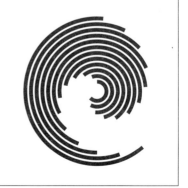

几何曲线的形态表现

自由曲线：

自由曲线则相对自由，多为弧形、抛物线，显得自由、流畅、柔美。

徒手线：

多为手绘的线，显得随意、自由、具有偶然性。

曲线总体来讲比直线更温暖、更自由，散发着幽雅、流畅的感情性格，具有女性化的象征，富有节奏感和韵律美。

如果说点是时间上最简短的形，那么，时间的因素在线上得到的认知程度比点要大得多，并且曲线比直线延续时间更长，时间的感觉就像一条水平走向的波状曲线。

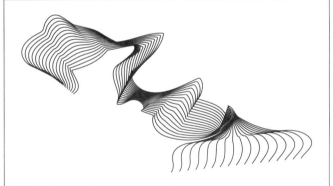

自由曲线的形态表现

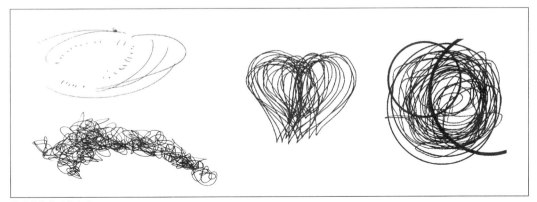

徒手曲线的形态表现

因为线具有延伸的特点，故它在某些时候富有音乐的节奏与旋律。音乐抑扬顿挫的节奏、内在强弱的变化、各种音调的波动等，都可通过线条的方向、粗细、外形的变化予以表现；诗的节律也可用直线与曲线给予精确的表现。

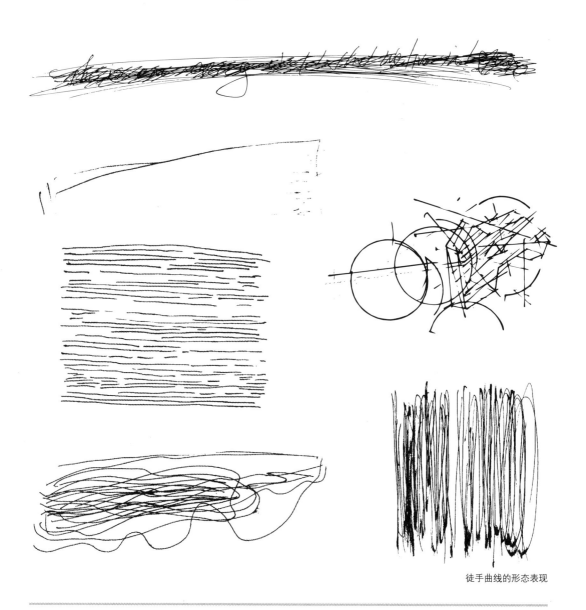

徒手曲线的形态表现

第三节 线的特性

线的表现力也是无限的。因为线本身无穷的形态变化和它的时间性,故自然世界中的每一客观现象及其内在本质,都可用线来进行贴切的表现,即用相应的线来进行一种本质上的切换。

由于线的形状不同,所以线的性格、表情也不同,不同的线会表达出不同的情感。直线显得简朴、平静、富有力量感,有男性美的特征;水平线具有开阔、延伸、平和、安定、寂静的感觉;垂直线具有上升、稳定、挺拔、崇高的感觉;斜线具有方向、运动、速度、不安的感觉。曲线具有动感、弹力、柔和感,有女性美的特征。几何曲线较规范,显得典雅、柔美、节律、有秩序感;自由曲线则显得自由流畅、轻快随意、富有表现力。将各有特色的同一种线或者两种不同的线,按照一定的秩序加以排列组合,会产生不同的视觉效果。直线密集和曲线密集都会形成面,如果将这两种面组合在一起,又会产生层次感、空间感或渐变感。

线不但具有情感上的因素,还具有方向性、流动性、延续性及远近感。线条的丰富使它所产生空间深度和广度,为设计带来了广阔的思维空间。也许大的起伏的线表达设计的流畅抒情之感,微妙的起伏变化显示设计的含蓄多情之趣,放射的直线表现了爆发的张力⋯⋯

徒手的线条既有形式感又有稚拙的味道

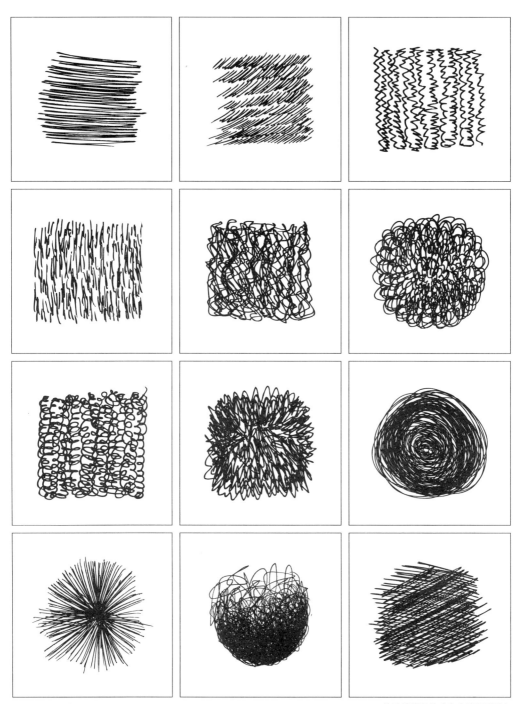

徒手的线条构成自由随意的形态

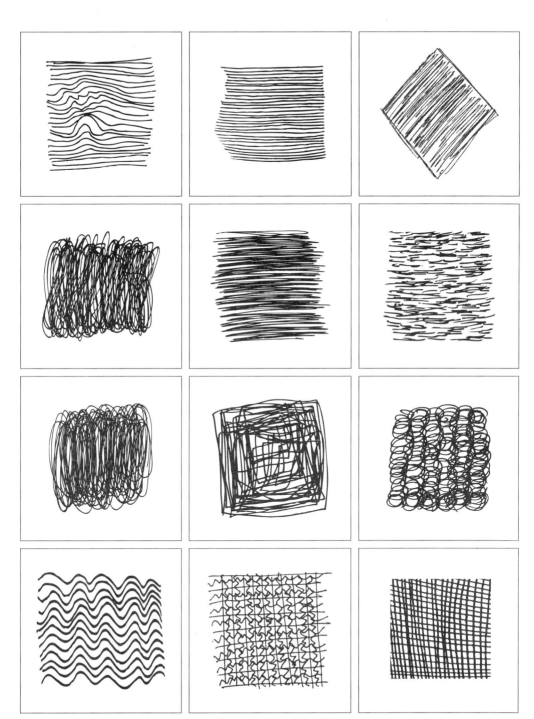

徒手的线条呈现意味丰富的形态

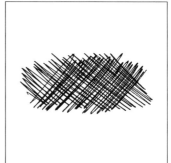

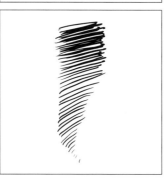
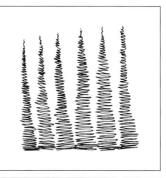
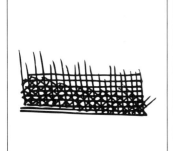
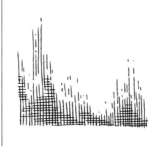

徒手的线条构成自由随意的形态

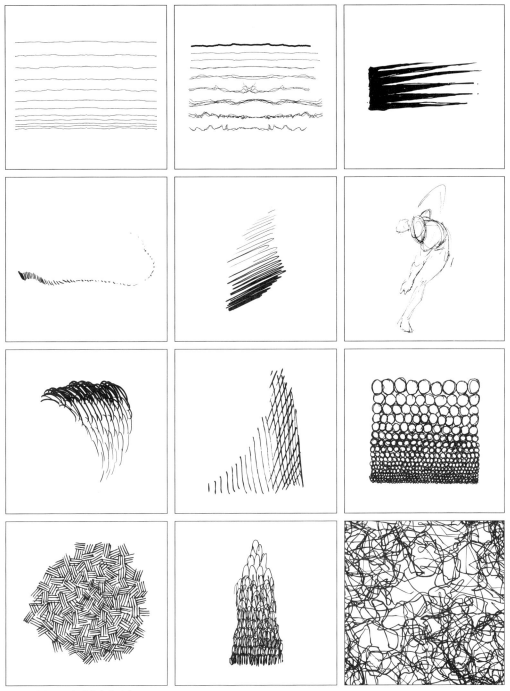

徒手的线条呈现意味丰富的形态

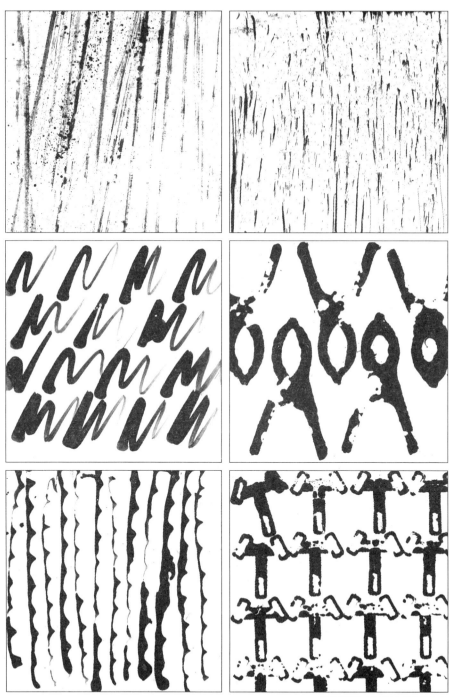

肌理的线条显示着含蓄多情之趣

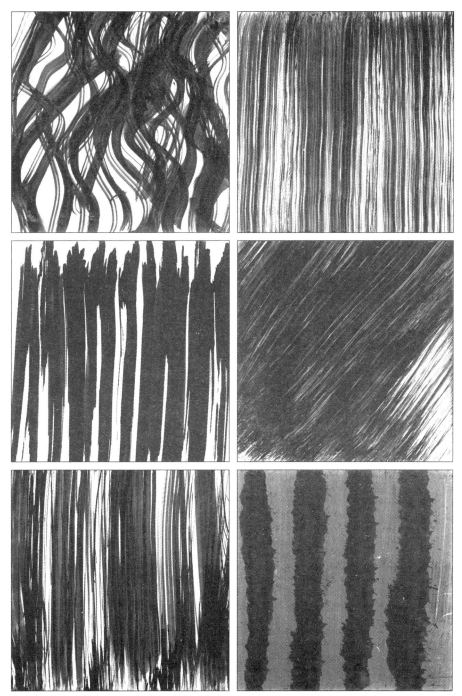

肌理的线条显示着爆发的张力

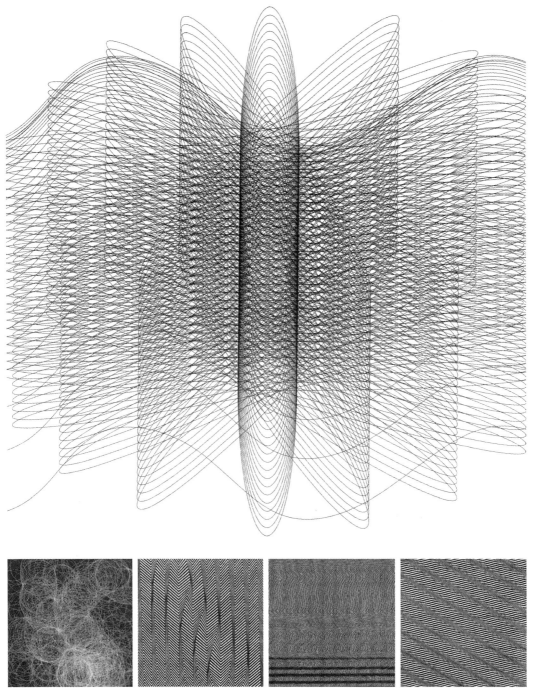

线的等距离的密集排列产生面化的线

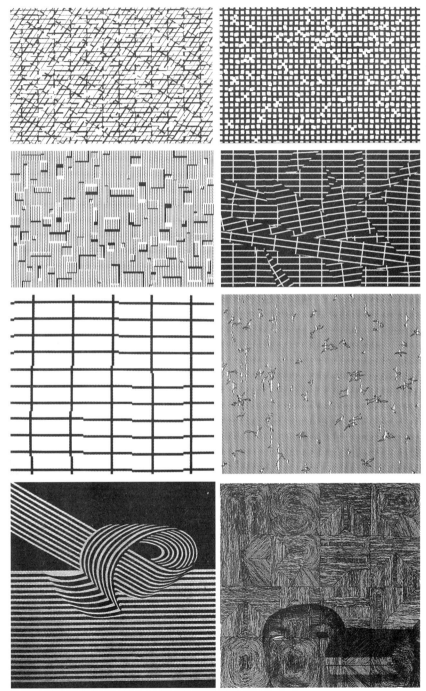

线的多种艺术表现力与创造力

第四节 线的应用

线是单纯而又概括的构形方法之一，它展现了一种动感，一种合乎时代潮流和心理的动感，给人愉悦感和速度感，体现现代生活的节奏和处于电子时代的人们的心境。

线，无论是直线、折线还是曲线，都有着各自不同的性格，会因方向、形态的不同而产生不同的视觉心理感受，从而产生各种情感。如：竖线肃穆，斜线不稳定，交叉线有紧张感，焦点线有透视感；虚线有启示感，实线富明确感；粗线产生的心理效应是清晰、单纯，具有男性性格的刚性、直接和固执感，细曲线给人以轻柔、优雅、婉转、流畅、舒适、和谐感，最易于表现动态，易构成调和的韵律感和浓郁的装饰趣味；直线具有明确性、简洁性和锐利性，给人以刚健、简朴、有力感。

呈现透视空间视觉效果的线

线具有方向性、流动性、延续性及远近感，能产生空间的深度和广度。线的粗细、长短、渐变、虚实能产生远近感和立体感；放射线(同心式、离心式、向心式)能产生聚集感——增强聚集中心的注目力，具有扩充视线的作用。线的自由分割性，使线在封面中具有造型功能，可以构成变化多样的形式，在设计的灵活性下，可以根据个人的感觉来标新立异。

其一，线的情感运用。

线能表达情感、能对人微笑、能令人心醉，甚至使人如痴如狂。线就好似天才的演员，而设计者就是导演。即使是天才的演员，也需要设计者费一番苦心去创造线的表情，激发线的情感，以更好地发挥线的能量。对于如何运用线，根据不同的内容、不同的场合，应选用不同的演员，如何发挥演员的不同特长，全在于设计师这个导演。如下的图例中，线就各有特色。左下图如迷宫，轻盈却带着迷惑性；中下图的线条组成叶子的形态，稚拙而富有趣味性；右图为书法笔墨，体现内在的精神气质、风格与内涵，也反映着时代感、地域性和艺术性。

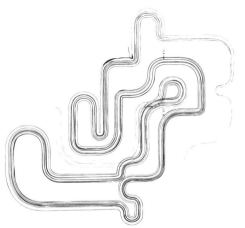
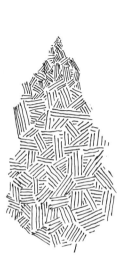

不同的线条呈现出不同的艺术美感与文化意蕴

其二，线的装饰运用。

装饰线，除其自身特质(如曲直、粗细、长短、虚实等)而产生的作用外，还起到了强调某些部分，装饰、整合画面的作用。装饰线以自身的精致与细腻来丰富和增强版式感，与其他设计元素结合以产生线面、粗细、刚柔的强烈对比等作用，以富有情感等特色给人留下深刻印象，是打动人心的设计语言。

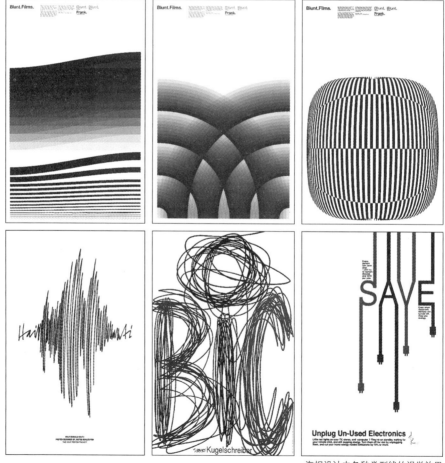

海报设计中各种类型线的视觉效果

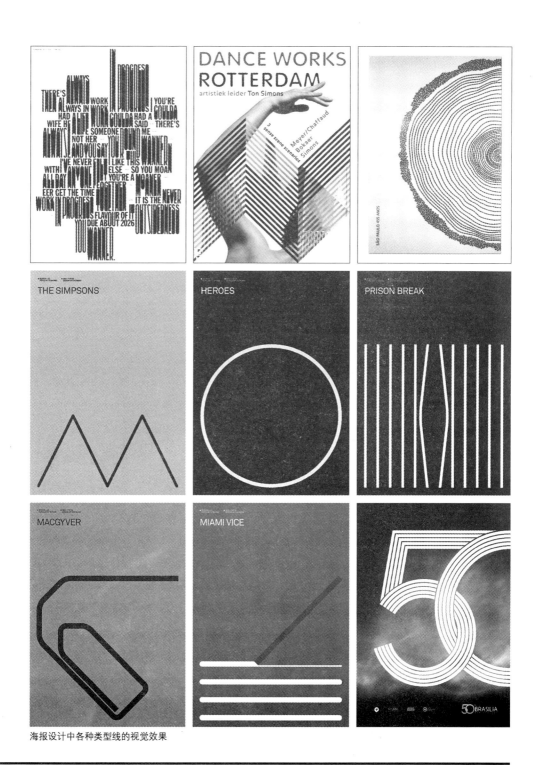

海报设计中各种类型线的视觉效果

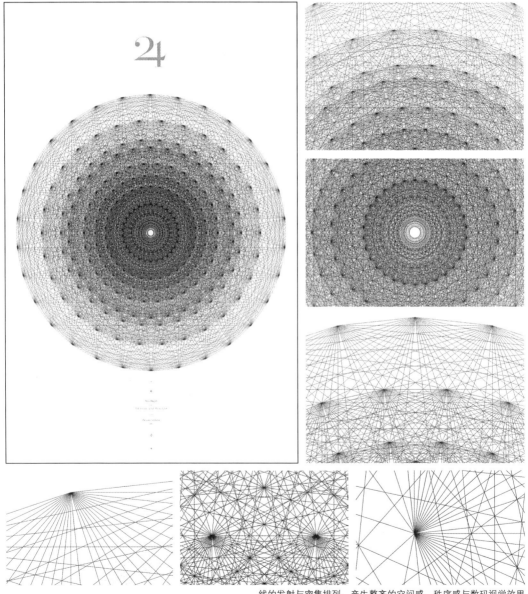

线的发射与密集排列,产生整齐的空间感、秩序感与数码视觉效果

其三，线的多彩的表情。

线的丰富性除了其本身的特点之外，在组合关系上有着很大的体现，其感染力和表现力有着很强的艺术表情。设计师应打破单独的线条组合、运用有序或无序的重复相似或相同的线条会带来强烈的视觉效果，使之富有秩序感或节奏感。一组平行线给人以平和稳重感，斜线的组合让人有动感和速度感，重复的螺旋线有柔和舞动感，线的节奏感和韵律感复杂、交叠，在强烈的对比冲击下形成特殊的韵律感，给人一种新奇且活泼的视觉效果，很好地体现了线条组合的魅力。

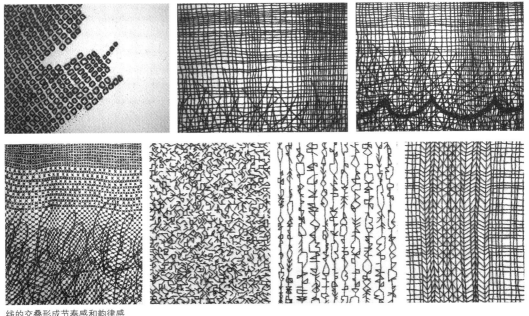

线的交叠形成节奏感和韵律感

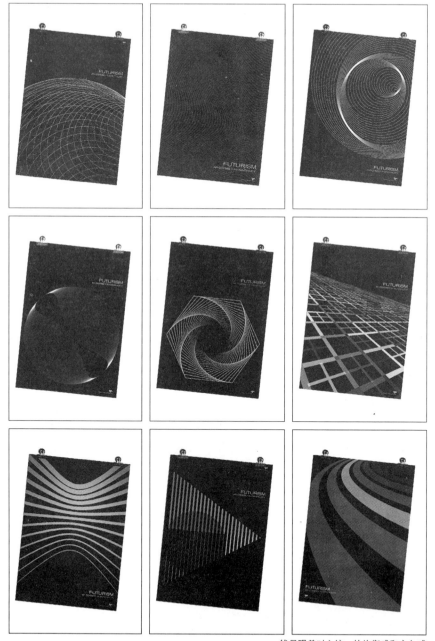

线呈现着对立统一的均衡感和方向感

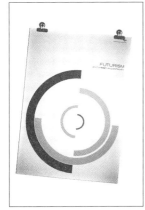 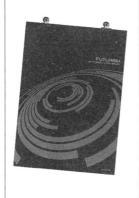 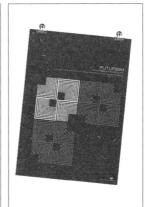

线呈现着对立统一的秩序感

思考题与作业：

1. 请叙述线的概念。
2. 分析线有哪些形状、种类以及各自的性格特征。
3. 直线与曲线在性格与呈现的视觉效果方面有哪些异同之处？
4. 做关于线的联想练习。
5. 观察、找寻与发现生活中线的元素。
6. 举例说明徒手线有哪些艺术表现力？
7. 采用各种工具表现，做关于线的练习12张。

教学目的与要求：

通过本章的学习，了解线的特性，打开思维，丰富学生的创意思路；鼓励大胆尝试，熟悉各种工具，感受线在各种材料上的不同效果。

第四章
面的构成

视觉语言构成中，面也是无所不在的。面是线移动的轨迹。构成面的因素是点和线，有了点和线就可以构成面。任何数量的点和任何数量的线能连接成千变万化的面。无数的点的组合或无数线的排列，在视觉效果上也构成了面。

第四章
面的构成

第一节 面的概念

面的形象

面具有长度与宽度，但在二维平面中面是无厚度的，它是体的表面，受线的界定，具有一定的形状。面有几何形、有机形、偶然形等。几何形构成的面简洁而明快，具有数理秩序与机械的冷感性格，体现出理性的特征。有机形构成的面表现着自然界有机体中存在的旺盛的生命力，是流动而富有弹性的曲线构成的具有内在活力与温暖感的形态，它是由自然中外力与物体内应力相抗衡作用所形成的。偶然形构成的面是应用特殊技法或材质，偶然形的效果是因为意外而获得的天然成趣的形态，偶然形的获取是利用特殊材质、工具，有意识地借助偶然因素得到原创性的造型美的一种表现方式。

第二节 面的形状与种类

面分两大类：一类是实面，一类是虚面。实面是指有明确形状、能实在看到的；虚面是指不真实存在但能被我们感觉到的，由点、线密集机动形成。面体现了充实、厚重、整体和稳定的视觉效果，在空间上占有的面积最多，因而在视觉上要比点、线来得强烈和实在，具有鲜明的个性特征。面又可分成几何形、有机形、偶然形等类型。

几何形的面，表现规则、平稳、较为理性的视觉效果。

有机形的面，呈现出柔和、自然、抽象的形态。

偶然形的面，自由、活泼而富有哲理性。

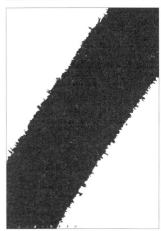

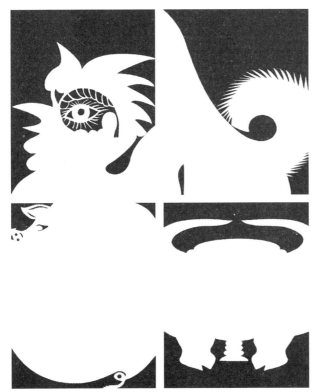

面的形象实在且鲜明　　　　　　　　　　　点的密集形成面的形象

第四章　面的构成　077

第三节 面的特性

面呈现着不同的形态特征与表现力,在平面构成中,面的表情最为丰富与跳跃,往往随着形状的虚实、大小、位置、色彩、肌理的变化而变化,营造了异彩纷呈的造型世界。几何形的面、规则形的面,表现平稳、抽象、较为理性的视觉效果。自然形的面,不同外形的物体以面的形式出现后,给人以更为生动、厚实的视觉效果。徒手描绘的面,给人以随意、亲切的感性特征。

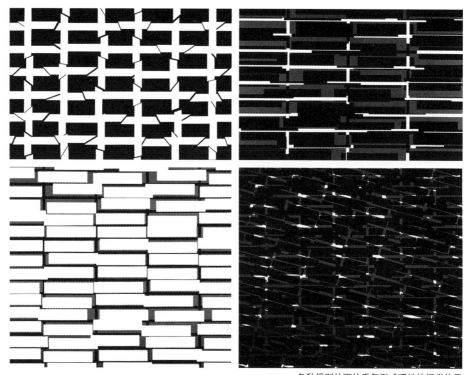

各种规则的面的重复形成理性的视觉效果

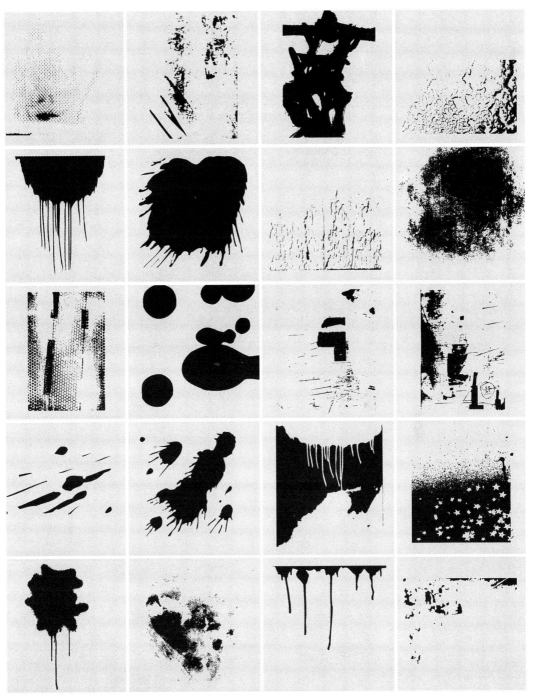

各种肌理构成随意、富有亲切感的面的形象

第四节 单形语汇

单形常是一个自成一体的形象,不是一个连续图案的单位。

构成之间,常会有个单位的形,称为基本形。基本形即是构成中最基本的单位元素,是构成一个重复式彼此关联的复合形象的单位。基本形常常是比较单纯简练的形象。

基本形有"正"、有"负",构成中亦可互相转化,同样的基本形因其重复的组合方式的不同,可以形成各种视觉效果的形象。

基本形在构成中,由于基本的组合,产生了形与形之间的组合关系,这种关系主要有:

● 分离:形与形之间不接触,有一定距离。

● 接触:形与形之间边缘正好相切。

● 复叠:形与形之间是复叠关系,由此产生上下前后左右的空间关系。

● 透叠:形与形之间透明性的相互交叠,但不产生上下前后的空间关系。

● 结合:形与形之间相互之间结合成为较大的新形状。

● 减缺:形与形之间相互覆盖,覆盖的地方被剪掉。

基本形的局部变化

各种丰富的单形语汇

- 差叠：形与形之间相互交叠，交叠的地方产生新的形。
- 重合：形与形之间相互重合，变为一体。

通过以上的方式，两个简洁的形态，就可以产生各种不同的结果，呈现丰富的视觉效果。许多优秀的设计作品都是通过上述基本的方式，融合设计师的精巧构思，创造出脍炙人口的创意图形。

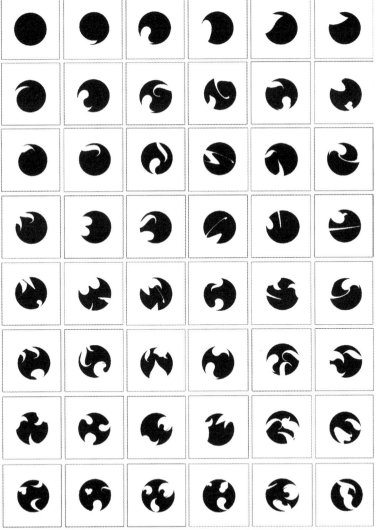

单形演化关键要通过形与形的组合方式，使形变得富有趣味性，同时让语言纯化

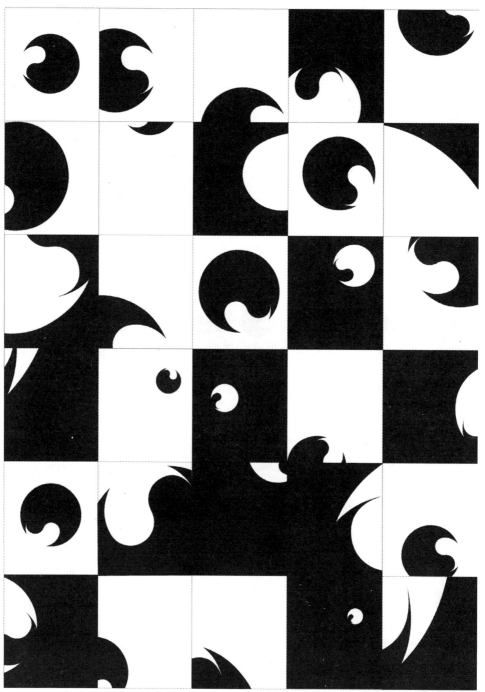

组织单个形时，可以通过单个形在画面中的图底关系在一定范围内的分割，使整个画面变得丰富

第五节 分解重构

分解重构是一种分解组合的构成方法，即把一个完整的面的形象，分成各个部分，打破原来的结构关系重新进行组合。

分解重构的这种构成方法非常有利于抓住事物的内部结构及特征，从不同的角度去观察与解剖事物，在一个固有的形态中提炼出抽象的成分，用这些抽象的成分再组合成一个新的形态，产生新的美感组合。而原生的形态的影子依然存在，在保持原生形态的整体性的情况下，给人分解重构的新鲜的视觉感受，从而在有限中达至无限，在群体中获得个别，简约的形态演绎成更为丰富的形象。

分解重构的手法在现代标志设计中的运用是屡见不鲜的。在打散一个整体形象时，应从多视角去分析它，抓住具有代表性的本质特征，使得组合好的新的形象仍具有原有的面貌和新的构成形式的美感。

这种分解重构的方法可以从二维延伸到三维，为设计提供广阔的创意空间。

简单形的分解重构形成的新形象

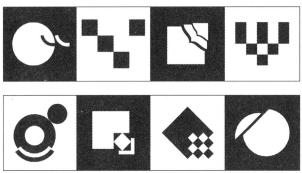

简单形的分解重构会形成无数新的形象

第六节　面的应用

面是线的延展,给人们以无限追求的境界。正如线有许多表情一样,面也具有很多的性格,让人感觉到它的丰富性,它可以是透明的、实在的、动态的、静寂的、强势的、柔美的、有韵律的、塑造成有立体感的或具有错觉之感的等等。点、线、面在设计师的手下皆为生命体,充满了生生不息的活力与动力。

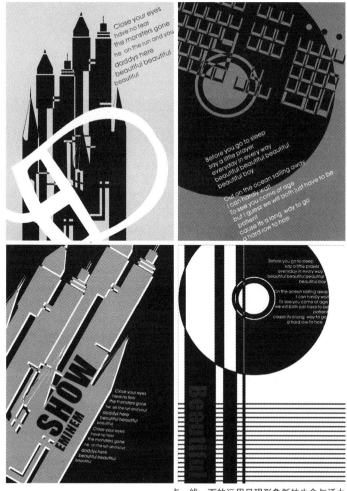

点、线、面的运用呈现形象新的生命与活力

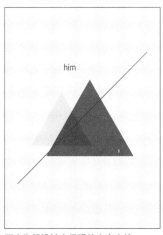
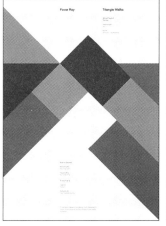

面在海报设计中呈现的丰富表情

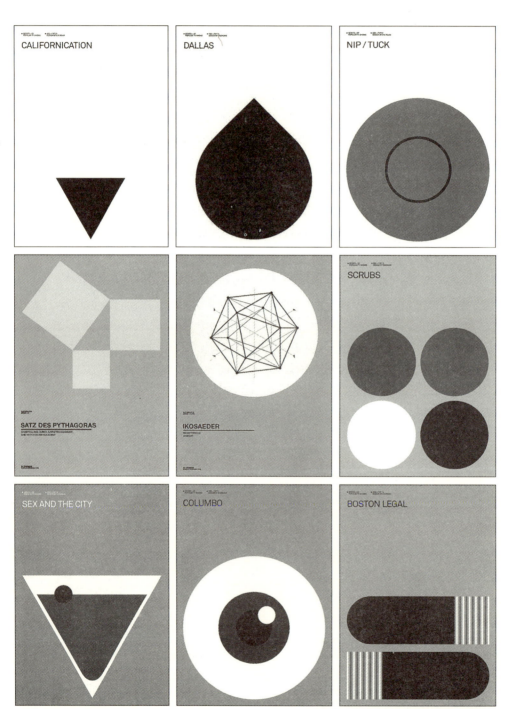

简洁的面在海报设计中具有强烈的视觉冲击力

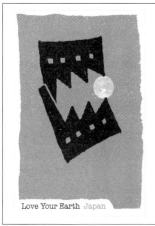
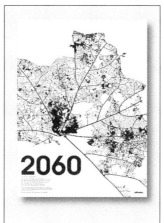
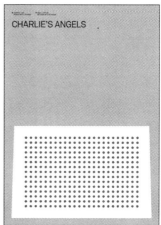
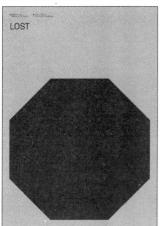

简洁的面往往在海报设计的视觉中心位置

 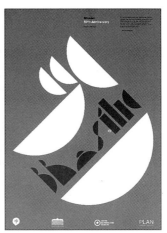
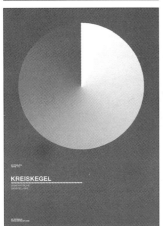 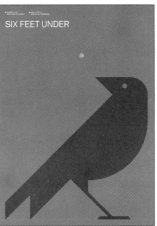
 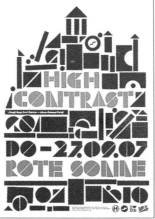 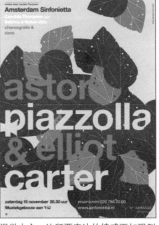

简洁的面有力地强调了视觉中心,让所要表达的情感更加强烈

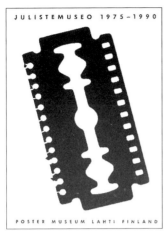
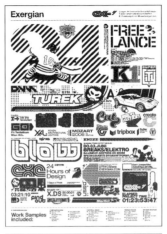

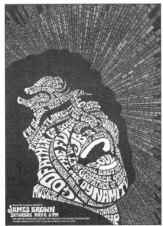
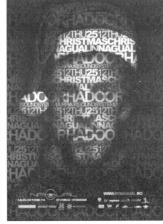
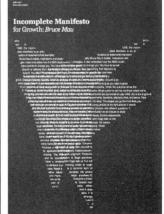

面的丰富形态,表达贴切的情感,达到"意"的升华

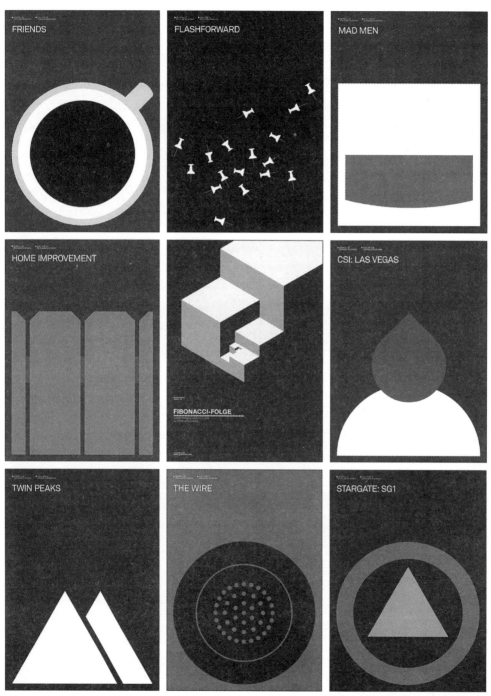

简明、直观的面微妙地表现出设计意图

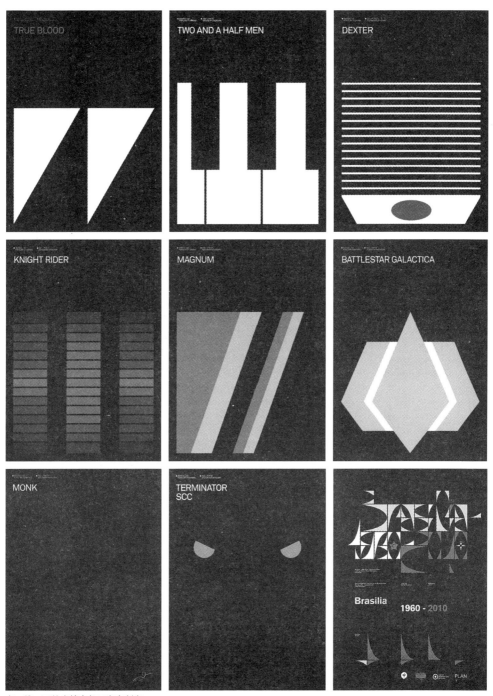

点、线、面的表情有趣且富有创意

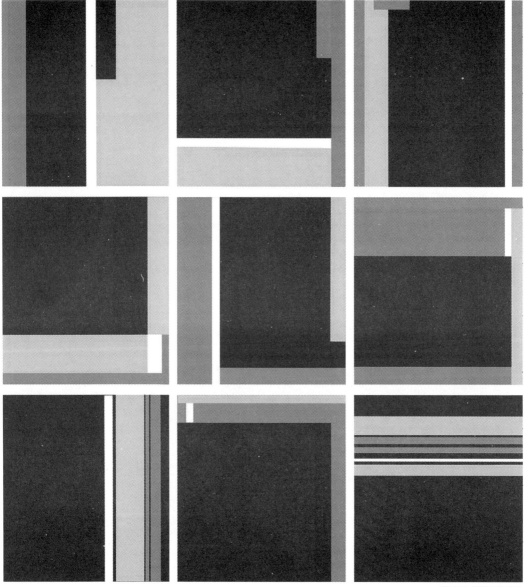

简洁形式的面的组构

瀚清堂海报设计系列

思考题与作业：

 1. 请叙述面的概念。

 2. 面有哪些形状、种类以及特性？

 3. 结合图例列举形与形之间有哪些组合关系？

 4. 做关于面的联想练习。

 5. 观察、找寻与发现生活中面的元素。

 6. 举例说明分解重构的意义体现。

 7. 采用各种工具表现，做关于面的练习12张。

教学目的与要求：

 通过本章的学习，了解面的组构方法，打开思维，开拓学生的创意思路；鼓励大胆尝试，熟悉各种工具，感受面在各种材料上的不同效果。

第五章

视觉创造的意念与形式

形象主要通过视觉来感知，视觉就是通过人的视觉器官来感知某一客观事物在某一特定时空的一种最初级的认识活动。视觉创造是用视觉表达思想感情的手段，它通过造型媒介和语言手法表现出来。以视觉形式语言为基准的研究意识，更为集中地体现一种即时的视觉效应的追求，"是在生命感应之流的多维上截取的一个精粹的断面，是智性和感性的凝结"。平面构成的研究以视觉语言为基点，在于更好地理解设计何以实现表现的精确和视觉沟通的顺畅。

第五章
视觉创造的意念与形式

第一节　视觉的表形性思维

　　人的思维是一个由认识表象开始,再将表象记录到大脑中形成概念的过程,这些印象以狭义语言为基础,通过对存储于头脑中的表象材料进行抽象、分析、想象、发现、结合、分离等一系列处理,产生一种全新的意象,又表现为可视图形语言。人类特有的社会劳动和语言,使人的意识活动达到了高度发展的水平。这是一个将客观世界表形化的过程,是思维对表象进行挑选、组合、转换、再生的操作过程。视觉形象的本身,蕴涵着潜在的图形刺激,当我们以特殊形式观看自然物象时,便会产生新颖的视觉意象。平面构成是以信息传达为目的,在二维的空间中对形的位置、比例、相互关系的筹划是一个思维的过程;也是一个开始于设计者,延续到受众即观者心理活动的思维过程。视觉思维作为提高平面构成创造能力的

一种重要方法，可以通过观看、想象、构绘三方面相互作用来激发设计者的创造性思维能力，让他们多角度、多方位地思考问题，广泛地开掘富于创造性的设计思路和与之相应的审美表现，达到符合设计需要的方式和各种基本能力。

视觉的表形性思维是一种典型的创造性思维，它自始至终都是借助图形意象来进行的创作的。当然，阿恩海姆所说的意象绝非传统观念上的那种对客观事物的"忠实、完整和逼真的复制"，而是视觉思维对其认识对象的性质和关系进行积极主动的把握而生成的。也就是当思维者集中注意于事物的最关键部位，把其他无关紧要的部分舍弃时产生的一种不清晰的、不具体的甚至模糊的意象。它已经不能简单等同于一个客观存在的真实事物，而是心灵对事物本质的认识和解释。设计者对头脑中存储的表象材料进行发现、分析、概括、想象、组合、分离、抽象等一系列处理，直到产生一种全新的意象形象。设计的任务正在于感知和把握原型中的这种潜在的变异，提取其中的有机成分，不断将其完善，创造出有深层意义的形象。充分认识视觉思维的特征，调动积极因素进行设计创造活动，营造一个无限的审美思维空间，张开想象的翅膀去体会、去感悟、去完善未尽之意的形态，这也意味着设计师自身所具有的创造潜质有不断深入的可能性。

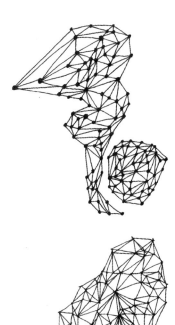

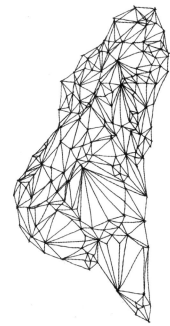

表象材料经过想象、结合、聚合形成全新形象

第二节　视觉创造的基本原理

统一与变化

统一与变化是形式美的总法则，是对立统一规律在平面构成中的应用，两者的结合是平面构成最根本的要求，是艺术设计表现力的因素之一。

变化是指由性质相异的形态要素并置在一起所造成的显著对比，如直与曲、方与圆、大与小、黑与白、疏与密、方向等的对比。变化是智慧与想象的一种表现，是强调种种因素中的差异性方面所造成的跳跃。统一是性质相同或类似的形态并置在一起，造成一种一致的或具有一致趋势的感觉。统一的手法可以借助均衡、调和、秩序等形式法则。在统一之中求变化，在变化之中求得统一，既有变化又有统一，是构成设计的原则。通过大小、形状、方向、明暗、疏密、动静以及情感变化等对比，利用空间对比、虚实对比、平面与立体对比、色彩变化等，能使得构成设计更加悦目生动。有比较、有差异才能引人注目，而各要素之间要具有一种共通性，使有所差异的各要素统一协调，才能使之成为一个整体，令内容的表现更有创意、更有感染力，借以达到最大的诉求效果。有机地保持变化与统一，呈现充满生机的状态，才能获得高层次的审美意趣，取得丰富而又协调的视觉效果。

从生活中发现线的元素，统一中有变化

第三节 视觉创造的形式法则

对比与调和

对比是差异性的强调。自然世界，作为矛盾对立着的双方是永远存在的，也是随时可见的，如同黑夜与白昼，微笑与哭泣，诞生与死亡。这种种的自然现象，在艺术设计中反映的就是对比的形式。对比的因素存在于相同或相异的性质之间。它是区别于文学等其他语言形式的一种视觉语言，因此，这种对比是在一些明确的形或明确的感觉中进行的，但这并不意味着对比只是一种简单的两个对立形态的拼凑。这种对比的形式既有外露的表现，如：相对的两要素互相比较之下，产生大小、明暗、黑白、强弱、粗细、浓淡、动静、远近、硬软、直曲、高低、锐钝、轻重的对比，也有内在的形式，如动与静的比较。对比的最基本的要素是显示形象关系和统一变化的效果。

调和是指适合、舒适、安定、统一，是近似性的强调，使两者或两者以上的要素相互具有共性。对比与调和是相辅相成的。无论是强烈的对比效果，还是极其微妙的，就像音乐中的交响乐那样，没有配器、没有和声，就会产生单调的和生硬的效果。又好比人们走台阶，从地面开始，要达到一定的高度，在这中间没有过渡是不可能的，调和正是起着过渡的作用。在平面构成中，整体设计一般宜调和，局部宜对比。

整体调和之中有强弱、粗细、凹凸、浓淡的对比

对称与均衡

两个同一形的并列与均齐，实际上就是最简单的对称形式。对称是同形同量的平衡。对称的形式有以中轴线为轴心的左右对称，有以水平线为基准的上下对称和以对称点为源的放射对称以及从对称面出发的反转对称等，其特点是稳定、庄严、整齐、秩序、安宁、沉静。

对称是人们熟知的一种形式，其最初的发现，无疑来自于大自然的提示。人的脸、肢体形态，植物的生长规律等。这种对称的形式符合人类生理的需要和劳动实践的需要，所以在构成设计中也保持了它永久的生命力。作为一种艺术美的形式，对称在传统的装饰和现代的设计中都占据了它永恒的地位，尤其是东方特有的传统的对称结构，建筑、室内布局等，都利用对称形式显现着威严、庄重与严谨，然而如常规性的对称亦透露着古板。

均衡是一种有变化的不同形却同量的平衡。就好像挑担子一样，当力的两端处于等量时，人所在的中心位置就是对称的中轴线，一旦破坏了这种平衡，也就不再存在中轴线。对于均衡来说，只有力点，而无轴心。它运用等量不等形的方式来表现矛盾的统一性，提示内在的、含蓄的秩序和平衡，达到一种静中有动、动中亦有静的条理美和动态美。均衡的形式富于变化、趣味，具有灵巧、生动、活泼、轻快的特点。

在现代平面设计中，均衡形式是利用虚与实、气势等各种反向力而达到相互之间的和谐效果，其形式的核心主要是有效地把握重心的关系与合理有效地布局，才能从不对称的设计中产生的乐趣激发观者头脑中自觉或不自觉的追求刺激的紧张，从而达到吸引观者的效果。在均衡的构成设计中，重视有形的部分的同时，更应注重无形之处，形得之于形之外，正如老子所言："有之以为利，无之以为用。"这就好似虚与实之间关系，相互配合才能发挥其作用。

节奏与韵律

节奏与韵律来自于音乐概念，正如歌德所言："美丽属于韵律。"韵律被平面构成所吸收。节奏是按照一定的条理、秩序、重复连续地排列，形成一种律动形式。它有等距离的连续，也有渐大、渐小、渐长、渐短、渐高、渐低、渐明、渐暗等排列构成，就如同春、夏、秋、冬的四季循环。节奏是构成表现的重要原则，各种艺术形式都离不开节奏。节奏是按一定的条理、秩序重复连续地排列，形成一种律动的形式。节奏的重复使单纯的更为单纯，统一的更为统一。常用的韵律手法有连续的韵律、渐变的韵律、起伏的韵律、交错的韵律等。连续的韵律是一种或几种组成部分的连续运用和有组织排列所产生的韵律感。整个形体是等距离的重复韵律，增强了节奏感。渐变的韵律是将某些组成部分，如高低、大小、浓淡、质感的粗细、轻重等，做有规律的增减，以造成统一和谐的韵律感，给人以新颖感和时代感。起伏的韵律是将某些组成部分做有规律的增减变化以形成韵律感。交错韵律是运用各种造型因素，如大小、空间的虚实、细部的疏密等手法，做有规律的纵横交错、相互穿插的处理，形成一种丰富的韵律感。在节奏中注入美的因素和情感，有了个性化，就有了韵律。如音乐中的旋律为了声响，需要休止；舞蹈中为了跳起，需要蹲下；体操中需要收回，是为了打出。韵律就好比是音乐中的旋律，不但有节奏更有情调，它能增强构成的感染力，开阔艺术的表现力。韵律不是简单的重复，而是比节奏更高一级的律动，是在节奏基础上更超于线形的起伏、流畅与和谐。韵律是宇宙之间普遍存在的一种美感形式，它就像音乐中的旋律，不但有节奏，更有情调；节奏与韵律的运用，能创造出形象鲜明、形式独特的视觉效果，表现轻松、优雅的情感，通过跃动提高诉求力度。

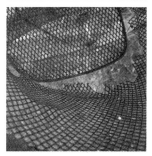
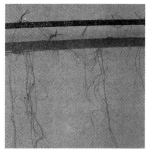

线条的直曲变化富有节奏与韵律感

比例与分割

比例是整体与部分以及部分与部分之间数量的一种比率。比例又是一种用几何语言和数比词汇表现现代生活和现代科学技术的抽象的艺术形式。成功的构成，首先取决于良好的比例。俗话说："习惯成自然"，比例就是这种自然习惯形成了一定的规矩。而人们长期以来形成的美的比例习惯是不会轻易改变的，例如，人们普遍认为比例黄金分割率1:1.618是最美的。另外，还有德国的标准比例(DIN)，它的求法是：以正方形的对角线作为长边，以正方形的一边为短边。人们常用的比例还有：1:2、2:3、3:4以及5:9等，这些数学概念的比数作为形式反映在构成的比例中，会具有较好的表现力和明确的性格特征。比例美是人们视觉的感觉，又符合一定的数学关系，具有秩序、明朗的特征，给人一种清新之感。注重比例关系的运用，能使构成设计实现和谐、匀称、活泼的美的感受。

在设计领域，分割的构成是造型行为的基础。在平面构成中，把整体分成部分，称为分割。分割是一种常用的构成方法，在日常生活中随处可见，如地板、报纸广告的版面设计等。分割的形式分为：

●等形分割：要求形状完全一样，分割后再把分割线加以取舍，会有良好的视觉效果，此形式较为严谨；

●等量分割：只求比例的一致，不求等形的统一；

●自由分割：是一种自由分割的方法，具有任意性，不拘泥于任何呆板的规则，打破单调之感，给人以自由活泼的感受；

●比例与分割，使被分割的不同部分产生相互联系。造成分割空间的优劣决定了平面设计构成的好看与否，因此，乃是重要的造型行为。通常具有秩序、明朗的特性，给人一种清新、自然的新感觉。

第四节 视觉联想

视觉联想在视觉传达设计中是不可缺少的重要成分,是决定设计成功与否的重要条件之一。平面构成的训练从想象和联想入手非常重要。针对设计的主题、类型、手法、思想内涵、形式美感和色彩表现等方面,充分展开想象的翅膀,发挥设计创作的想象能力,不拘束于个别的经验和现实的时空,而让自己的思维遨游于无限的未知世界之中。与科学一样,没有想象力的设计,是不可能有永恒的生命力和感染力的。

联想是人的头脑中记忆和想象联系的纽带,进而产生移情,实现情感的共鸣。人对事物的记忆的许多片段通过联想形式进行衔接,转换为新的想法。主动的、有意识的联想能够积极而有效地促进人的记忆与思维。在设计创作的过程中,联想是记忆的提炼、升华、扩展和创造,而不是简单的再现。从这个过程中产生的一个设想导致另外一个设想或更多的设想,从而不断地设计出新的作品。

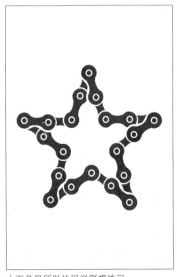

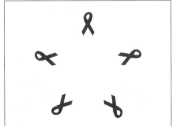

由五角星所做的视觉联想练习

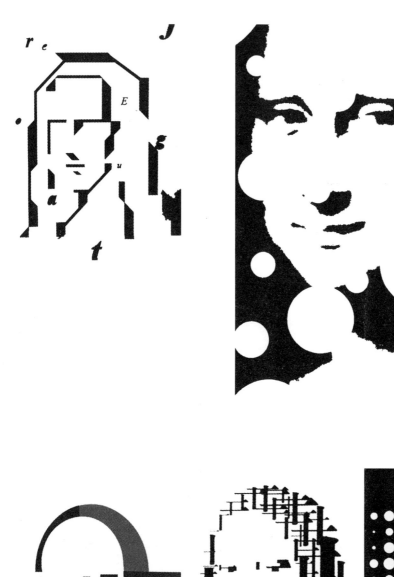
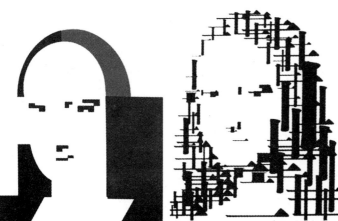
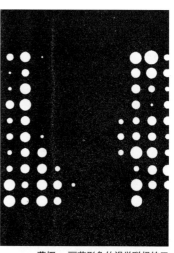

蒙娜·丽莎形象的视觉联想练习

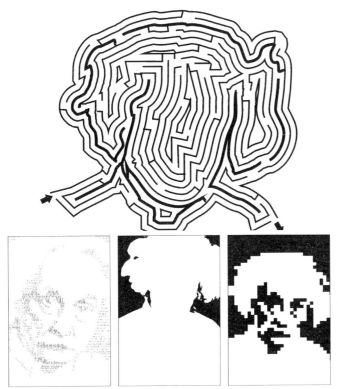

爱因斯坦形象的视觉联想练习

思考题与作业：

1. 请叙述视觉创造的基本原理。
2. 了解视觉创造的形式法则，并在构成设计中思考如何对其进行更好的运用。
3. 视觉联想对于设计有何意义？
4. 选一形象做关于视觉联想的练习，运用点线面来表现各种形态，共8张。

教学目的与要求：

通过本章的学习，掌握视觉创造的基本原理和形式法则，激活学生的创造性，拓展一形多意的思维方式。

第六章

视觉创造的方法

视觉不仅是直观的感性经验，更是一种思维方式。视觉不单是灵感主导下的即兴行为，更是逻辑主导下的认识、陈述行为，它具有清晰的目的性与明确的针对性。平面构成作为创造思维的意象构成语言，是视觉得以把握世界的基本途径，它借助对事物的抽象而实现。因此，视觉创造就是借助图式而进行的思维，它呈现了我们如何对世界进行认知，并对思维固有边界进行拓展，不断引发新的可能。创新，体现着创造能力，超越意志和追求变化的愿望。视觉创造的方法是对所要传递信息的主题内容、表达形式所进行的创造性构思，是将美高度凝练，达到利于视觉传播的目的。

第六章
视觉创造的方法

第一节 图底关系

面的形象置身于二维平面之中,就具有了正形和负形,所谓正形,是面的形态本身;所谓负形,是有限的二维平面中,除去正形之外的形,正形和负形在有些情况下名称是可以互换的。对于面的设计,往往通过正形与负形的相互借用,形成图底反转的构形。自然界虽然不存在形象与背景、图与底的关系,但人的视觉注意事物时往往集中于一点而把周围一切当做环境和背景。

在通常情况下,基底作为图形的背景总是被处理成后退或衬托的关系,人们凭借图底反转的分界确认形象。视觉心理学家对图与底进行种种试验并归纳出一些规律。图具有突出性,密度高,有充实的感觉,且具有明确的形状或轮廓线。底具有后退性,密度低,无充实感,形状相

对松散，无固定的界限。

然而，这种清晰的感觉却有意被一些因素干扰，形成图作为形象显现，底也具有一定的形状，使得图与底交替的错视。具有代表性的应该是心理学家鲁宾（E.Rubin），他的著名的"Rubin之杯"图形表现的是一幅人脸与杯的图底反转图形，是脍炙人口的作品。当我们把视线集中在作品的黑色部分时，是一个对称的黑色杯子的形象，视线集中到左右白色部分时，则发现是两张相对的侧面的脸。随着视觉的转换，杯和人的侧面像相互交替出现，形成特殊的画面，在这样的图底反转的构成面前，纵深感就不是唯一的了。这种正负形的巧妙运用令一种形态传达出两种信息，创造出全新的视觉形象，有助于丰富我们的艺术设计的想象力。

在研究图底的矛盾反转现象中，可以发现反转与图底交接的轮廓线具有联系，也就是说轮廓线作用于图底的任何一方都可以形成实体的形象，即共用一形。共用一形表现几个形共同借用一个形才形成完整的形状。轮廓成形具有两面的性质，如同齿轮相交，紧紧地依据一条严密的交接线而构成各自完整的形态。这种共用一形的手法在中国民间传统图案中屡见不鲜，如武强年画"六子争头"、"四喜娃娃"等，形体借用得天衣无缝，且产生了生动的效果。这种一形多用以有限创造无限，从而产生事半功倍的设计思想，反映出东方式的智慧。

在此基础上，要求设计人员表达出与众不同、具有独创性的见解。在视觉艺术的领域里，这样的训练是培养人们充分发挥艺术想象力而进行创意设计的必不可少的环节之一。

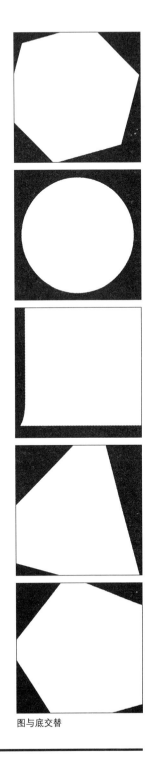

图与底交替

第六章　视觉创造的方法

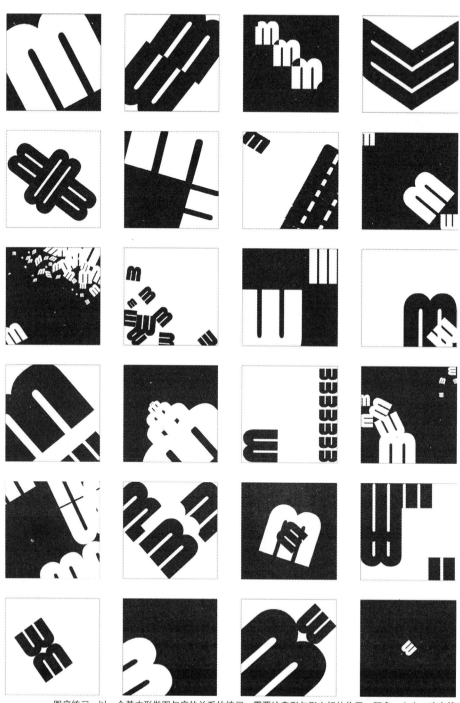

图底练习：以一个基本形做图与底的关系的练习，需要注意形与形之间的位置、距离、大小、疏密等

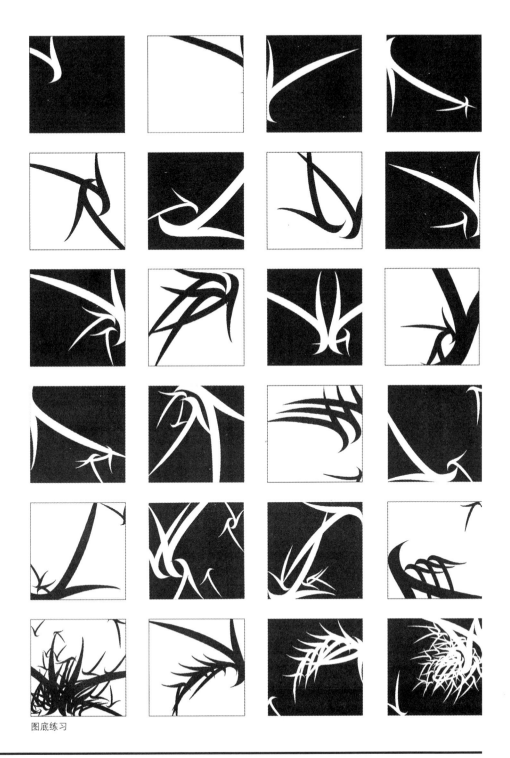

图底练习

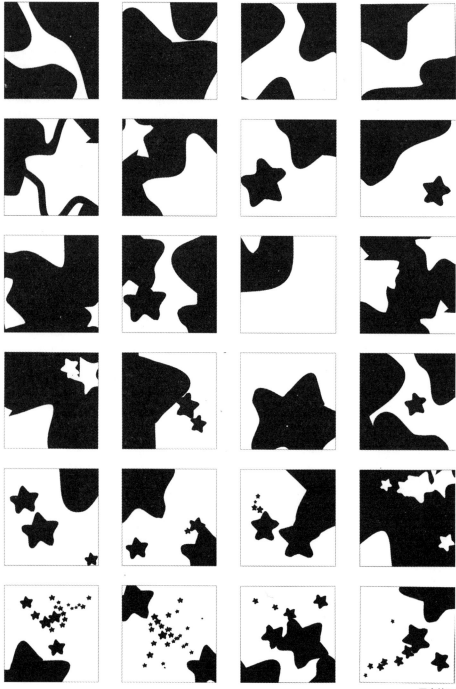

图底练习

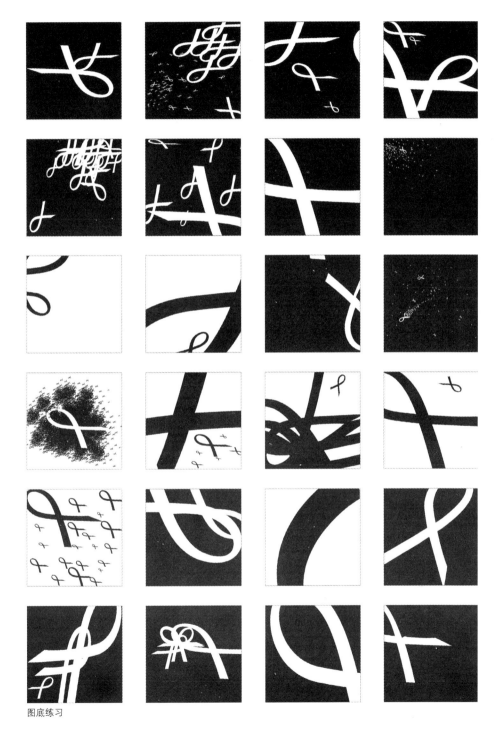

图底练习

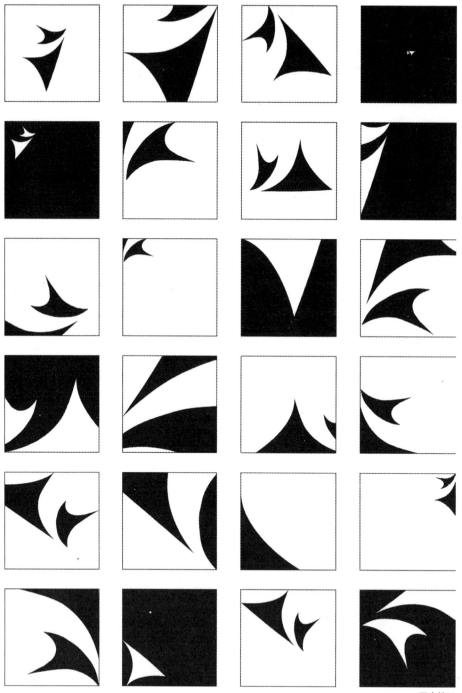

图底练习

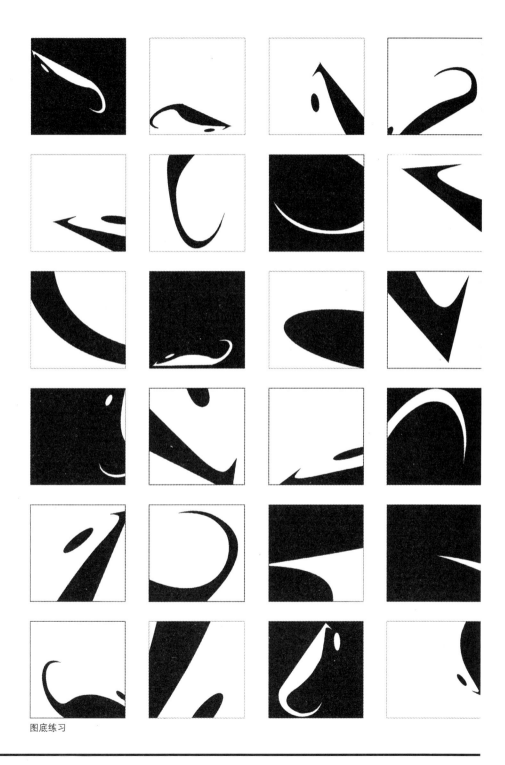

图底练习

第二节　群化组合

群化构成

产业革命以来的技术革新在工业品的制造上推动了物像"规格化"的观念。一台仪器上使用的零件单位可以广泛地使用于其他机器的配件上，形成群体化的巧妙设计，这种单位组合的造型形式，也正是追求合理化的设计概念。由此，可以从构成的立场来探讨形态的问题。

群化是现代平面构成中的特殊表现形式，是以抽象或具象的基本形为形象单位，将单位之造型要素汇集，经特定的构成法则，使多个基本形之间用不同的数量、不同的组合方式相互联合，派生出独立形态的新的造型。群化是把个体的基本形群集化的组合形式。这里所研究的是，同一形象所能创造的图形的变化，以及使用这种方法可以产生的集合形态。群化应是完整化、标准化、系统化的合成，通过形态的表现，演示了逻辑性的推断，将单体形象融入到形态各异的同构图形的创造中。虽然群化构成的变化追求丰富的形态，然而基本形仍以简洁的形象为佳，通过重复、对称、平行等构成变化的排列，从而形成新的富

 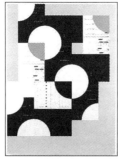 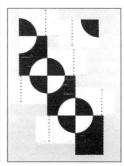 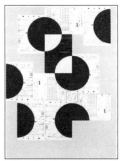

群化构成

有秩序感和整齐之美的新的构成形象。群化的组合训练，强调形态之间的平衡、推移与节奏，以及群体之间产生的韵律之美、同构之美、延伸之美、共生之美与形式美感等，体现了变化与统一的法则与构成的规律，也是一切造型形式法则具体运用中的尺度和归宿。在现代标志设计、广告设计及编排设计中，运用了大量的群化构成形式，对于平面设计领域的创造性的表现具有重要的启发性。

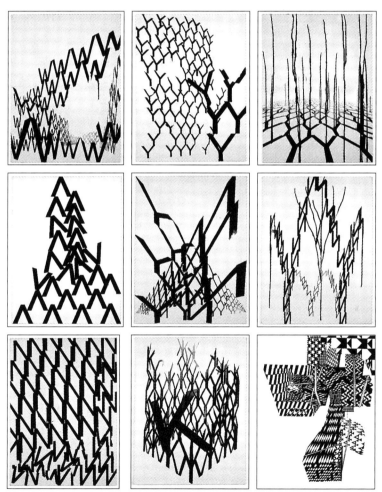

Viktor Timoffeev 艺术作品中呈现的群化构成

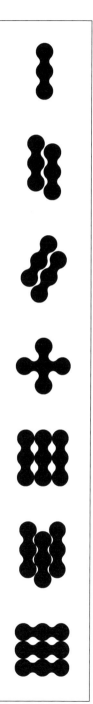

群化构成

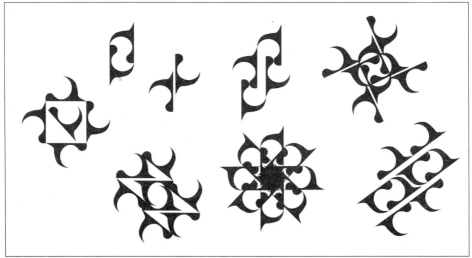

群化构成

第三节 错视效果

在日常的艺术设计中,人们往往习惯于接受符合常规的视觉形象而忽视变异的方法,而设计创作如果看上去总是一板一眼没有变化,便容易令人生厌。在平面设计中错视方法在一定程度上体现出与众不同的创意思想。

人们根据眼睛对外界的观察来判定形状,但是在很多情况下,眼睛的观察与实际情形并非完全一致,外界物像通过视网膜的映象传送到大脑后的反馈,由于种种惯性会产生错误的判断,这就是视觉的错视现象。如我们在停着的火车上看到另一列刚刚开动的列车时,一时间会误认为是自己所乘的列车开动了,这是人们感觉上的瞬间错觉现象。错觉是人的生理现象,是一种消极的因素,当我们了解了错觉发生的原因后,就能避免在设计中出现一些不必要的错觉,同时又能变消极因素为设计中的积极因素,利用各种错觉的现象为设计服务。早时期北方人卖发糕,常常将整块的发糕斜着切,切出来的糕好似比正方形大得多,这就是错觉在生活或设计中的妙用。对这个问题进行深入的探讨,并能创作出新的视觉表现方法,对我们今后的专业设计有所帮助。

形态之间的关系、人的经验与知识、视觉的习惯和知觉的生理作用,都会间接地成为引起某种程度的错视的原因。心理学家则用眼睛的运动来解释几何图形的错视。大致有以下几种:

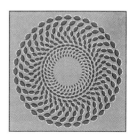
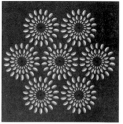
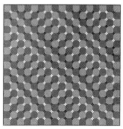

日本错视大师北冈明佳的作品

因方向而引起的错视

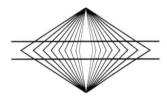

因形态扭曲而引起的错视

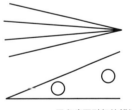

因角度而引起的错视

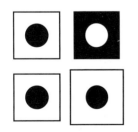

关于面积的错视

●因方向而引起的错视。

根据眼睛运动的理论，当人们看几何图形的时候，眼睛沿着图形的线条进行运动，视觉流程由线条的一端流到另一端。在眼睛的运动中，上下方向的运动相对比左右方向的运动困难，视觉认识不是那么地敏锐，导致视觉神经或眼睛的肌肉特别地紧张。因此，同样长短的直线中，由于看垂直线比看同样长的水平线费力，人们感觉垂直方向的线条就要长于水平方向的线。并且，同样粗细的直线，水平线也会有粗于垂直线的感觉。

●因形态扭曲而引起的错视。

一条直线如受到不同方向、角度的交叉的斜线时，可以使原有的直线因受到干扰而显得扭曲。如一条斜直线，受到一对平行线切断时，使得斜直线产生错位而连接不起来的感觉。

由于放射线和折线的干扰、中间两条平行线产生了外凸或内收的感觉。

●因角度而引起的错视。

如两条长度相等的斜线，由于角度与水平线距离的互异使得看起来其长度并不相等。

虽然是大小相同的两个圆，因为被放在角内的位置的不同而看起来不相等，越接近角的顶点的看起来愈大。

●关于面积的错视。

同样的两个形，放在黑底上的白形要比放在白底上的黑形显得较大。

相反，白色与白色，或同种色彩的情况，则完全

要看对比的效果，即被较大的形所包围的形看起来显得较小些。

●因位置而产生的错视。

同样大小的椭圆形，上面的椭圆形会显得大于下面的椭圆形。

把长方形分成三等份，位于中间的长方形会因为夹在中间而显得比两边的长方形窄。

●有关明度的错视。

明度的对比对于外观也有影响。如重复排列的方形组合，中间隔断的白色直条的交叉点上会显现出小方形的灰色。这是因为光的渗透现象及明暗对比所造成的。

其他还有因引导而产生的错视、因对比而产生的错视等等，这里不一一列举。

因位置而产生的错视

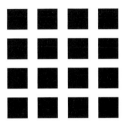

有关明度的错视

福田繁雄的海报利用错视来设计，给平面设计带来很大的启发

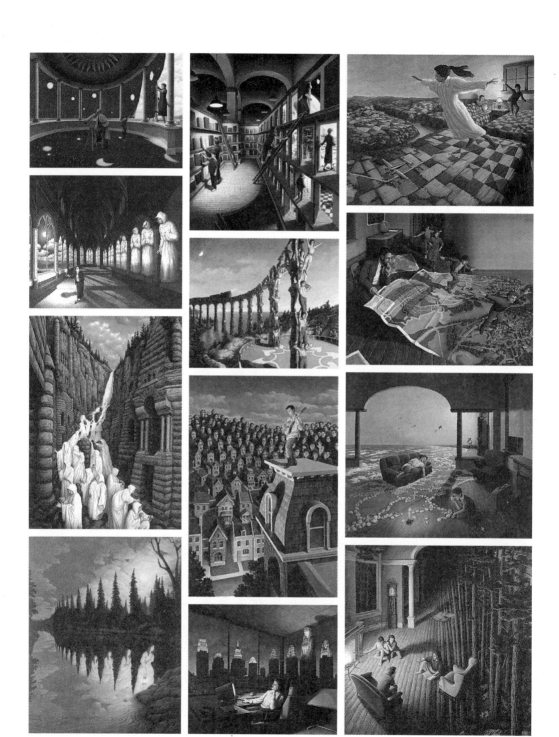

加拿大现实主义画家Rob Gonsalves的错视绘画作品拥有惊人的天赋以及技巧

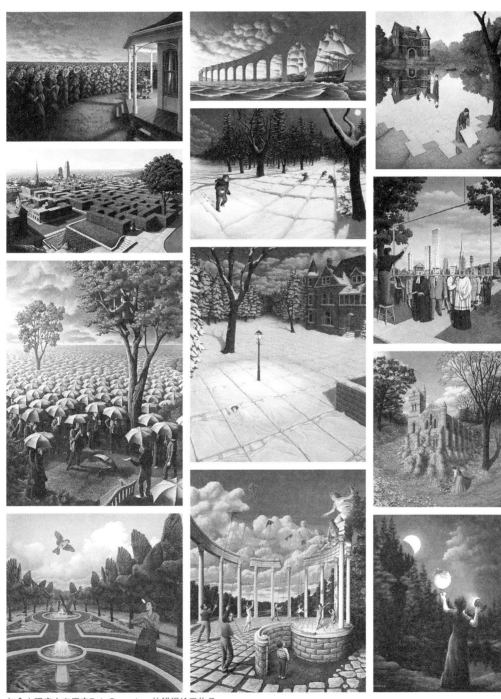

加拿大现实主义画家Rob Gonsalves的错视绘画作品

第四节　韵律形式

韵律的表现是表达动态感觉的造型方法之一。对音乐而言，利用时间的间隔来使声音的强弱或高低呈现规律化的反复而形成韵律；对于诗歌来说，由于押韵或语言声韵的内在秩序表现出韵律之感。

韵律构成的分割在视觉上会使二维方寸之地形成多元性的空间。巧妙的空间构成会形成有趣的互补性的空间关系，使眼睛产生忽前忽后的视幻感受。而且同样的构成语言，在有限的二维空间中所截取的大小、面积不同，都会给人不同的视觉效果和心理感受。

重复构成

重复的一般概念是指在同一设计中，相同的形象出现过多次。重复是设计中比较常用的手法，以加强给人的印象，造成有规律的节奏感，使画面统一。所谓相同，在重复的构成中主要是指形状相同，其他的还有色彩、大小、方向、肌理等方面的相同。

重复中的基本形是用来重复的形状，每一基本形为一个单位，然后以重复的手法进行设计。基本形不宜复杂，以简单为宜。如基本形过于复杂，不仅不易组合，也容易使画面散乱不整。基本形大多选择较简单的几何形。基本形的重复在日常生活中到处可见，高楼上的一个个窗子、地面上的砌砖、布上的图案等都有基本形的重复，它是一种规律性最强的设计手法，有安定、整齐和机械的美感。

重复的韵律在各种规律性的骨格中，重复骨格是最常见的一种，只要平均分割空间，就会得到重复骨格。如果将构成骨格的两大基本元素垂直线与水平线加以变动就可以实现以下几种变动。

第一种变动

●宽窄变动：将韵律线的宽窄加以变动，形成各组骨格的空间变化。

●方向变动：将垂直或水平的骨格线变成斜线。只改变其中一种线的方向，称为单元方向的变动。而将两种线同时变动，称为双方方向的变动。

●线质变动：是将水平、垂直的直线变为弧线、曲线等，称为线质变动。

线质、方向、宽窄的混合变动。基本形与骨格的上述这些特性，将相互影响、相互制约、相互作用而构成千变万化的构成。

第二种变动

将骨格的单位或合二为一或一分为二的联合与分离变动。

第三种变动

将骨格线的水平线或垂直线做分类的迁移变动。

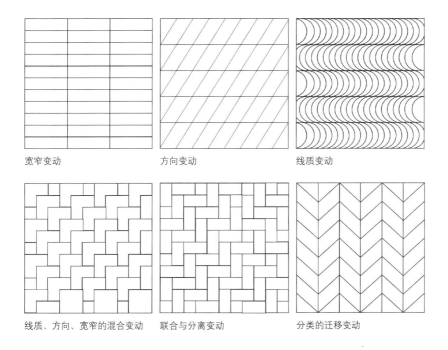

宽窄变动　　　　　方向变动　　　　　线质变动

线质、方向、宽窄的混合变动　　联合与分离变动　　分类的迁移变动

韵律的基本形

韵律常决定基本形的位置,但可以灵活地变动。如基本形方向的任意变动,骨格单位内基本形的位置的灵活采用和基本形大小的自由选定。

以一个基本单形为主体在基本格式内重复排列,排列时可作方向、位置变化,具有很强的形式美感,骨格与基本形具有重复性质的构成形式,称为重复构成。在这种构成中,组成骨格的水平线和垂直线都必须是相等比例的重复组成,骨格线可以有方向和阔窄等变动,但亦必须是等比例的重复。对基本形的要求,可以在骨格内重复排列,也可有方向、位置的变动,填色时还可以正、负形互换,但基本形超出骨格的部分必须切除。

重复构成

重复构成

●形状的重复是最常用的重复元素，在整个构成中重复的形状可在大小、色彩等方面有所变动。

●大小的重复：相似或相同的形状，在大小上进行重复。

●色彩的重复：在色彩相同的条件下，形状、大小、色彩可有所变动。

●肌理的重复：在肌理相同的条件下，形状、大小、色彩可有所变动。

方向的重复在构成中有着明显一致的方向性。

重复构成可获得井然有序的静态韵律感和秩序感，并在此种秩序感的感觉与动势之中萌生了生命感。即使是过度整齐僵硬的形象重组韵律化的节奏时，它的组织也会趋于有机化，同时给人以端正高雅之感。在编排设计中，应用重复的骨格构成来形成形象的连续性、再现性和统一性，给人以安定感、整齐感、秩序化和规律的统一感。

重复构成

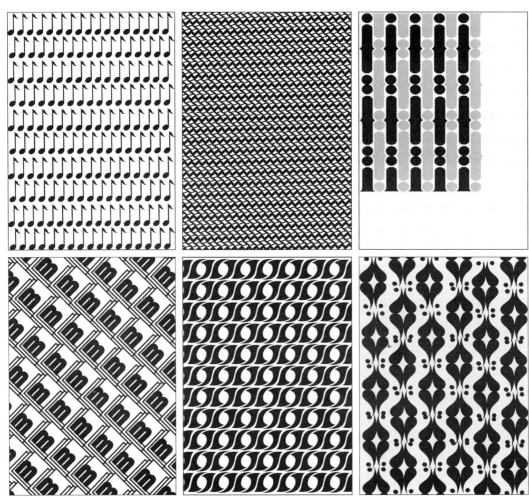

重复构成

近似构成

近似构成是有相似之处的形体之间的构成，寓"变化"于"统一"之中是近似构成的特征，在设计中，一般采用基本形体之间的相加或相减来求得近似的基本形。骨格与基本形变化不大的构成形式，在形状、大小、色彩、肌理等方面有着共同的特征称为近似构成。它表现了在统一中呈现的生动变化的视觉效果。近似构成的骨格可以是重复或是分条错开，但近似主要是以基本形的近似变化来体现的。基本形的近似变化，可以用填格式，也可用两个基本形的相加或相减而取得。

近似的类型

●骨格的近似：骨格可以不是重复而是近似的，也就是说骨格单位的形状、大小有一定变化，是近似的。或将基本形分布在设计的骨架框内，使某个基本形以不同的方式、形状出现在单位骨格里。

●形状的近似：两个或两个以上的形象同属一族，且它们的形状均为相近。在形状的近似中，通常找一基本形为原始的材料，然后在这个基础上作一些增与减、正与负、大与小、方向、色彩等方向的变化。

近似构成较之重复构成更易形成具有动态要素的自由感之韵律。两者在包装设计及广告创意图形中均有大量的运用。

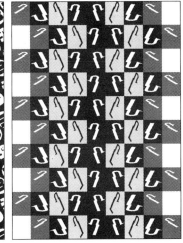
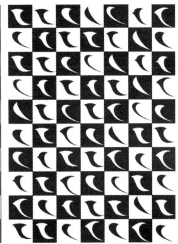

近似构成

渐变构成

　　把基本形体按大小、方向、虚实、色彩等关系进行渐次变化排列的构成形式，骨格也具有渐次变化性质的构成形式，称为渐变构成。渐变是我们日常生活中经常能体验到的一种自然现象，特别是在视觉经验中，我们平常会感到路旁的树林与楼房由近到远、由大到小的渐变，能感到山峦一层层地由浓到淡的色彩渐变。此外，还有声音由小到大、由弱到强的渐变。渐变是具有较强规律性的现象，这种现象运用在视觉设计中能产生强烈的透视感和空间感，是一种有顺序、有节奏、有韵律的变化。渐变的构成在设计中非常重要，渐变的程度太大，速度太快，就容易失去渐变所特有的规律性的效果，给人以不连贯和视觉上的跃动感。反之，如果渐变程度太慢，会产生重复之感与视觉的疲倦感。这就需要设计者凭借视觉经验，根据设计的元素、构成的空间布局等等来调节渐变的速度。

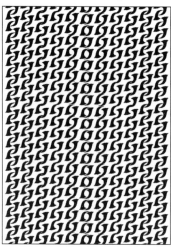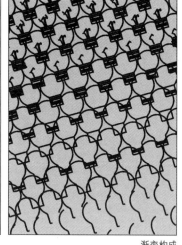

渐变构成

渐变的类型

●形状的渐变是从一个基本形渐变到另一个基本形，基本形可以由完整渐变到残缺，也可由简单渐变到复杂，由抽象渐变到具象。

●方向的渐变：基本形可在平面上做方向上的渐变。

●位置的渐变：基本形作位置渐变时须用骨架，因为基本形在作位置渐变时，超出骨架的部分会被切除掉。

●大小的渐变：基本形由大到小或由小到大的渐变排列，会产生远近深度及空间感。

●色彩的渐变：在色彩中，色相、明度、纯度都可以作出渐变的效果，并会产生有层次的美感。

●骨格的渐变：骨格的渐变是指骨格有规律的变化，使基本形在形状、大小、方向上进行变化。划分骨格的线可作水平、垂直、斜线、折线、曲线等各种骨格渐变。渐变骨格的精心排列，会产生特殊的视觉效果，有时还会产生错视和运动感。

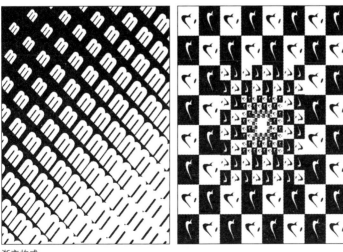

渐变构成

发射构成

以一点或多点为中心，向周围发射、扩散的视觉效果，具有较强的动感及节奏感。骨格线和基本形呈发射状的构成形式，称为发射构成。此类构成，是骨格线和基本形用离心式、向心式、同心式、螺旋式以及几种发射形式相叠而组成的。其中，发射状骨格可以不纳入基本形而单独组成发射构成；发射状基本形也可以不纳入发射骨格而自行组成较大单元的发射构成；此外，还可以在发射骨格中依一定规律相间填色而组成发射构成。发射具有较强的方向的规律性，而发射中心即是最重要的视觉焦点，使得所有的形象均向中心集中，或者向中心散开。

发射的类型

●一点式发射构成形态

●多点式发射构成形态

●旋转式发射构成形态

发射构成的原理在平面设计中，多用于编排的设计中。它是以文字或点、线等形象作为视线诱导，将多种条件集中于一个主眼点上，具有多样统一的综合视觉效果，形成发射式的视觉流程。这种构成设计是通过诱导元素，主动引导读者视线向一个方向运动，从而把设计元素串联起来，形成一个有机的整体，达到多样的统一。使得重点突出，表现多样，虚实相生，富于运动变化，最大地发挥信息传达功能。

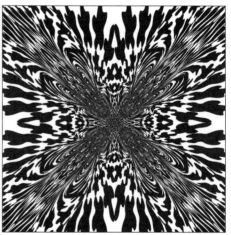

发射构成

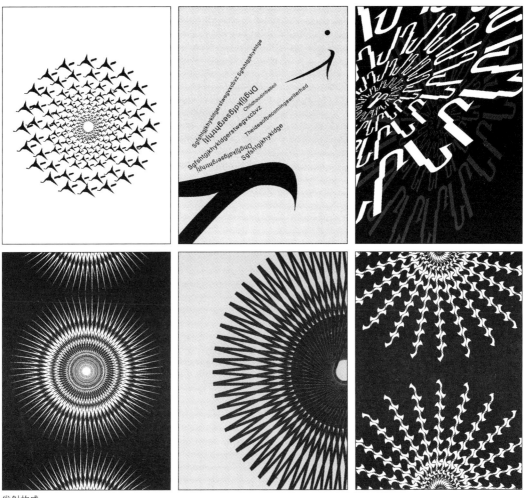

发射构成

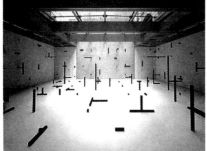
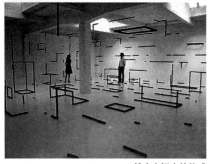

线在空间中的构成

空间构成

眼睛对深度距离的知觉，不仅仅是通过形象的重叠实现的。具有深度层次的视觉对象，看上去也是变形和具有一定的体积感的。在人们的视觉中，空间感和立体感是具有某种共同性质的客观实在。立体以其三维的空间占有呈现形态，空间则依立体的界定而形成。利用透视学中的视点、灭点、视平线等原理所求得的平面上的空间形态。透视图法可以在二维的平面上显现出三维的实体或空间的幻象，表现视觉中的前后定位关系。空间是一个较为复杂的问题，可以从各个不同的角度加以分析。空间有正形的空间，也有负形的空间。

空间的类型

●点的疏密形成的立体空间

●线的变化形成的立体空间

●重叠而形成的空间

以透视法中近大远小、近实远虚等关系来进行表现的透视法则形成的空间。

矛盾空间的构成。以变动立体空间形的视点、灭点而构成的不合理的、非真实的空间。反转空间是矛盾空间的重要表现形式之一。这类空间的表现通常伴随着观察视点的转移而实现。眼睛在观看时，首先注视的部分提供了一种形态的空间定位，当视点转移到其他部分时，新的空间定位意外地出现了，原有的形态莫名其妙地消失，这是由于视点的变动形象的空间关系或凸或凹，就会交替变化。视线的此面为凸，则彼面为凹，反之亦然。矛盾空间，在构成设计中是互不相让的，有极为强烈的空

间冲突，使原本静态的实在的形体制造出忽前忽后、忽上忽下的空间变换效果，使立体视觉的空间的表达便得异常丰富和奇幻，把人们带入始料不及的超经验和非理性的视觉世界。矛盾空间构成因其丰富了视觉传达的效果、丰富的信息容量和夺人的传播魅力而被现代图形设计广泛运用。有效率地表现空间的最后结果都是以吸引观者为原则的，矛盾的空间的创造也并非简单，这最关键的是需要设计师的巧思与创造力。

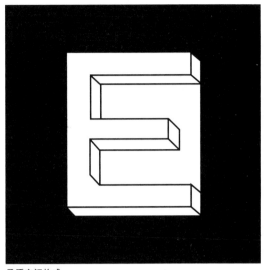

矛盾空间构成

矛盾空间构成

特异构成

　　特异是指构成要素在有秩序的关系里，有意违反秩序，使少数个别的要素显得突出，从而打破规律性。所谓规律，这里是指重复、近似、渐变、发射等有规律的构成。特异的效果是从比较中得来的，通过小部分不规律的对比，使人在视觉上受到刺激，形成视觉焦点，打破单调，以获得生动活泼的视觉效果。构成中的这种"特异"手法，即在似乎很平淡的构成中突然出现一个"异类"的元素，使得本身很平淡的方案达到意想不到的效果，带有创新意识的新符号就如同这个"异类"。在习以为常的事物难以引起人们足够的注意和兴趣的情况下，将一些常见的符号变形、分裂，或者把代码编制顺序加以改变，就可以起到引人注目、发人深省、加强环境语言的信息传递的作用。

特异构成

特异的类型

●形状的特异：在许多重复或近似的基本形中，出现一小部分特异的形状，以形成差异对比，成为画面上的视觉焦点。

●大小的特异：在相同的基本形的构成中，只在大小上做些特别的变化。

●色彩的特异：在同类色彩构成中，加进某些对比成分，以打破单调。

●方向的特异：大多数基本形是有秩序的排列，在方向上一致，少数基本形在方向上有所变化以形成特异效果。

●位置的特异：把较明显的位置作为特异的基本形部分。在位置特异中也可以结合基本形的大小、色彩的变异。

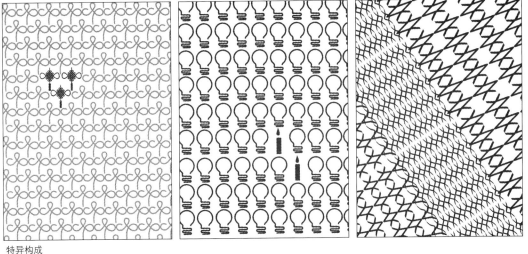

特异构成

●形状的特异：设计中出现两种基本形，一种是规律性的，另一种是特别的、不相同的。

●肌理的特异：在相同的肌理质感中，造成不同的肌理变化。

特异构成由于这种局部的、少量的突变，突破了常规的单调与雷同，成为构成设计的趣味中心，产生醒目、生动感人的视觉效果。这种构成原理应用于大量的广告创意设计之中，将构成要素在有秩序的关系里，有意违反秩序，使少数、个别的要素显得突出，以打破规律性。

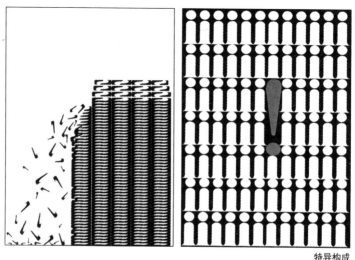

特异构成

密集构成

密集在构成设计中是一种常用的组织手法，基本形在整个构成中可自由散布，有疏有密。最密或者最疏的地方常常成为整个视觉设计的视觉焦点，在构成设计中形成一定的张力，像磁场一样，并带有鲜明的节奏感与韵律感。密集构成是比较自由的构成形式，包括预置形密集与无定形密集两种。预置形密集是依靠在画面上预先安置的骨格线或中心点组织基本形的密集与扩散，即以数量相当多的基本形在某些地方密集起来，而从密集又逐渐散开来。无定形的密集，不预置点与线，而是靠画面的均衡，即通过密集基本形与空间、虚实等产生的轻度对比来进行构成。基本形的密集，需有一定的数量、方向的移动变化，常带有从集中到消失的渐移现象。此外，为了加强密集构成的视觉效果，也可以使基本形之间产生复叠、重叠和透叠等变化，以加强构成中基本形的空间感。密集也是一种对比的情况，利用基本形数量排列的多少，产生疏密、虚实、松紧的对比效果。

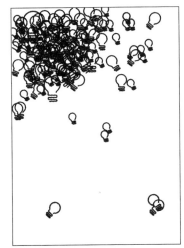
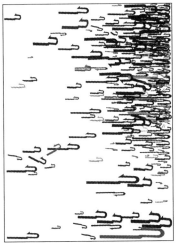
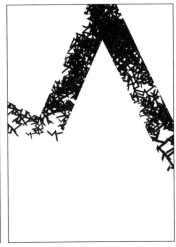

密集构成

密集的类型

●点的密集：在设计中将一个概念性的点放于构图的某一点上，基本形在组织排列上都趋向于这个点密集，愈接近此点则愈密，愈远离此点则愈疏。这个概念性的点在整个构图中可超过一个以上，但要注意，基本形的组织不要过于规律，否则会有发射的感觉。

●线的密集：在构图中有一概念性的明确的线，基本形向此线密集，在线的位置上密集最大，离线愈远则基本形愈疏。

●自由密集：在构图中，基本形的组织没有任何的约束，完全是延迟散布，没有规律，基本形的疏密变化比较微妙。

●拥挤与疏离：拥挤是指过度的密集，所有的基本形在整个构图中是一种拥挤的状态，占满了全部空间，没有疏的地方。疏离是指与密集相反，整个构图中基本形彼此疏远，散布在各个角落，散布可以是均匀的，也可是不均匀的。形体可以因形之间的重叠而堆加或透叠，形成耗散的密集构成。

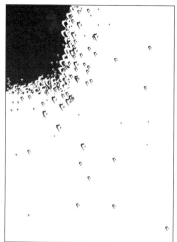 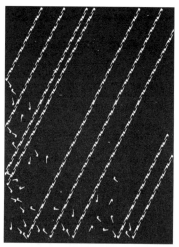

密集构成

在密集的构成中，一般情况下，基本形的面积要细小，数量要多，以便有密集的效果，基本形是相同的或近似的，在大小和方向上也可有些变化。在密集构成中，重要的是基本形的密集组织，一定要有张力和动感的趋势，不能组织涣散。

密集构成的原理应用于编排设计中则更加强调虚实以及疏密关系的运用，有的地方紧密，有的地方疏松，编排均衡而不呆板，张弛有致，可谓疏可走马，密不透风。

密集构成

对比构成

形象与背景、形象与形象之间,皆因有异之点而形成对比的关系,它是与平衡、调和、静态相对的。广义上讲,任何视觉元素之间都存在着若干的对比成分。狭义的说,设计的构成可以从特殊的对比观念出发。特异与密集都是对比观念的一部分。较之密集构成更为自由性的构成,称为对比构成。此种构成不以骨格线而仅依靠基本形的形状、大小、方向、位置、色彩、肌理等的对比,以及重心、空间、有与无、虚与实的关系元素的对比,给人以强烈、鲜明的感觉。

自然界充满了各式各样的对比现象:天地、陆海、红花与绿草、蓝天与白云,都是对比的现象。除了视觉,还有听觉上的对比,乐曲中强弱、快慢的对比等。构成中对比训练应注意的问题是统一的整体感。就是在对比的同时,视觉要素的各个方面要有一定的总的趋势,有一个重点,相互烘托。如果处处对比,反而强调不出对比的因素。其次是要掌握好对比的强度,以取得好的视觉效果。

对比构成

对比构成

构成中常见的对比关系

●形状的对比：完全不同的形状，固然一定会产生对比，但应注意统一感。几何形、有机形、直线的形、曲线的形都可产生对比关系。

●大小的对比：形状在画面的面积大小不同、线的长短不同所形成的对比。

●色彩的对比：色彩由于色相、明暗、浓淡、冷暖不同所产生的对比。

●肌理的对比：不同的肌理感觉，如粗细、光滑、纹理的凹凸感不同所产生的对比。

●位置的对比：画面中位置不同如上下、左右、高低、偏侧、中央、前后感觉的不同所产生的对比。

●重心的对比：指稳定与不稳定的对比。形的轻重感也属于重心对比。

●空间的对比：平面上形的前后形成对比，还包括虚与实等对比。

●骨格的对比：设计可以完全不依靠任何规律性的骨格构成。因此骨格的对比，实际上不依靠骨格自身的规律，而是以形象的编排方式，以及形与框架的空间关系来体现。如虚与实的对比；疏密对比；宾主对比或显晦对比等。

●虚实的对比：构成设计之中有实感的图形称之为实，模糊的图形或者空间余白处称之为虚。

此外，还有动态与静态的对比、疏松与紧密的对比等。

对比构成

肌理构成

　　形态的开发是无限的，在生活中无意倒翻的墨水或沾了水迹而在宣纸上晕染开的效果，都可显现其精神性并令我们感知到形态的魅力，这就是肌理。人们对于肌理的感受一般是以触觉为基础的。肌理在平面的视觉形式上体现为"面"的平滑感与粗糙感。在自然界里，肌理指的是物体表面的质感和纹理感。人、动物、植物和各种各样的物体都有不同形式的肌理，肌理的自然形式反映了世间万物在自然中的存在方式。肌理是一种特殊形式的美，它让我们仅仅从"看"就能感受到面的质感和纹理感。从审美的角度去研究和应用肌理的特征和属性，就使平面构成有了更多的视觉语言和表达手段。在实际应用中，表面的处理除了明暗关系、色彩关系外，如果再加上肌理关系的处理，就从手法和视觉上丰富了平面设计。肌理特殊的视觉感受也是其他视觉形式所不能替代的。人造物的表面处理除了视觉上的美感外，还有重要的一面就是肌理具有超出审美的使用功能。干旱的大地表面开裂的泥土所形成的肌理，大地表皮植被所形成的肌理等，各有视觉审美的属性，由于人们接触物体的长期经验，以至于不必触摸，便会在视觉上感到质地的不同。我们称之为视觉性质感。凡凭视觉即可分辨的物体表面之纹理，称为肌理，以肌理为构成的设计，就是肌理构成。肌理往往是偶然形态的创造。其目的就是利用偶然性做成意想不到的形态，即有意泼墨、撕纸、喷洒等从而追求一种纯自然的视觉效果，营造强烈的神秘感和不可思议的美感，通过色彩、质感来表现特殊的效果。制作更多的肌理的材料往往非常的丰富，任何一种工具都有可能创造强烈的富有新鲜感的肌理效果。有的也经过人为的设计和处理。如：

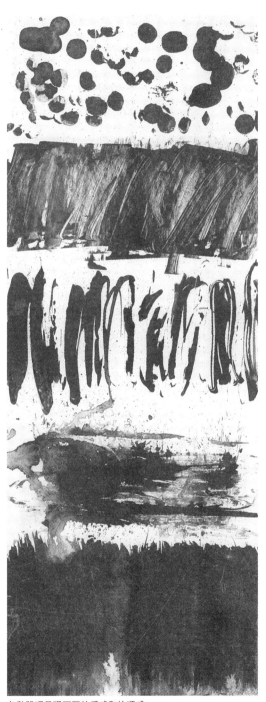

各种肌理呈现不同的质感和纹理感

● 滴色法：颜料的水分较多的情况下，滴落在纸面溅开的效果。

● 水色法：广告或水彩颜料与水融合而自然晕染，产生画笔所画不出来的韵味。

● 水墨法：选用墨汁与国画宣纸为材料所产生的晕染效果。这种色料流动所造成的图形手法，来源于传统的绘画，但这种带墨液体落在宣纸上所创造的神秘而不可预知的效果运用于现代设计中则营造了鲜明的东方特色。如香港著名的设计家靳埭强的设计作品即以水墨运用为其设计特色。

● 吹色法：将含有大量水分的颜料滴放在吸水性弱的纸面，然后向四周吹而形成许多的细线，似扇形的飞溅效果。

● 蜡色法：利用蜡色不吸水的性能与水粉或水彩颜料结合使用。先用蜡色绘制，然后在上水质颜料，有蜡色的地方自然将水质颜料排挤。此种方法除了适用于蜡笔，也可用油画颜料、蜡烛等材质。

● 撕贴法：利用撕、搓、拧、拼贴而创造的褶皱等强烈的视觉效果。

● 压印法：用广告颜料或油墨涂于雕刻及自然形成的凹凸不平的表面上，然后印在纸面上，或以纸面来压涂有颜料的表面，便会形成古朴的拓印肌理。压印法由于采用不同厚质的纸张、水量的多与少等，所产生的效果也不尽相同。

● 干笔法：以沾有颜料的干涩的枯笔涂绘，产生肌理的笔触。

肌理的表现还有木纹法、叶脉法、拓印法、盐与水色法等等，随着计算机设计的发展，肌理的表现效果更多，且更加丰富。当然，手工制作的肌理是电脑所达不到，电脑也可以制造出无穷的肌理效果，这都有待于设计者的不断发现与创造。然而，能将肌理与设计表现的内容同设计创意较为贴切地加以结合，或者肌理能增强设计表现才是最重要的。与实际的物体的肌理不同，在平面构成中，对肌理的研究侧重于肌理形式本身的研究，侧重于视觉上的感受，侧重于视觉肌理的形成及构成方式。现代设计中，对肌理的研究有助于视觉效果的表现和设计意图的表达。有经验的设计师皆对设计创意、设计表现、纸质材料、印刷工艺等各因素的完美结合较为重视，对新的肌理的表现手法的了解与探索的重要性也就不言而喻了。

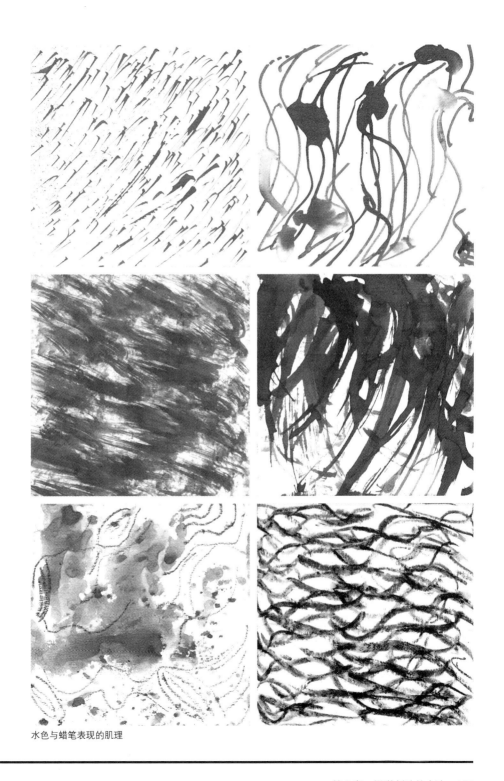

水色与蜡笔表现的肌理

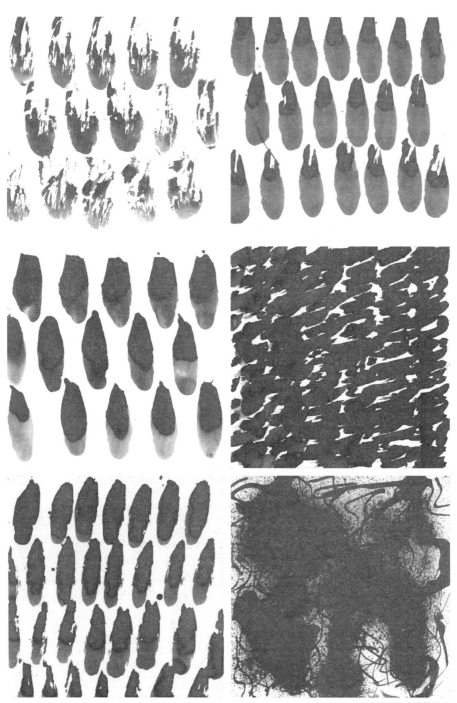

毛笔压印表现的肌理

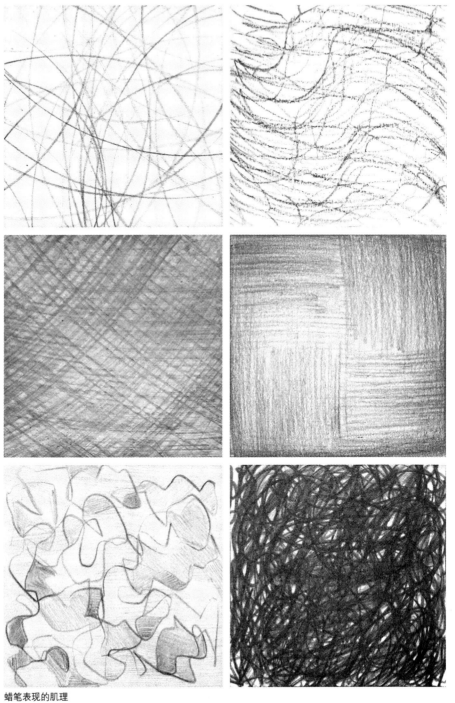

蜡笔表现的肌理

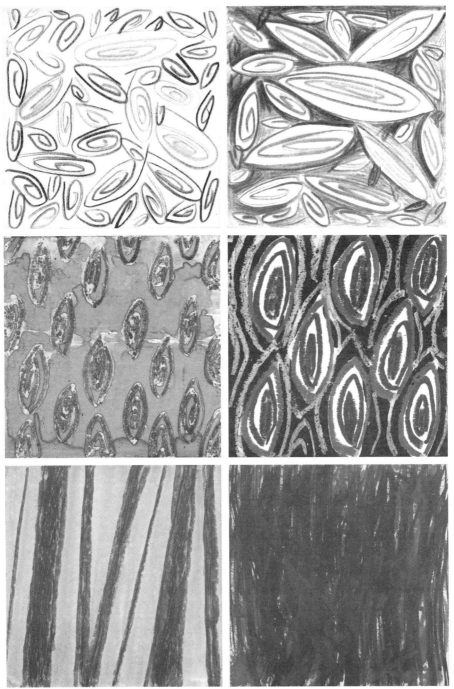

蜡笔与油画棒表现的肌理

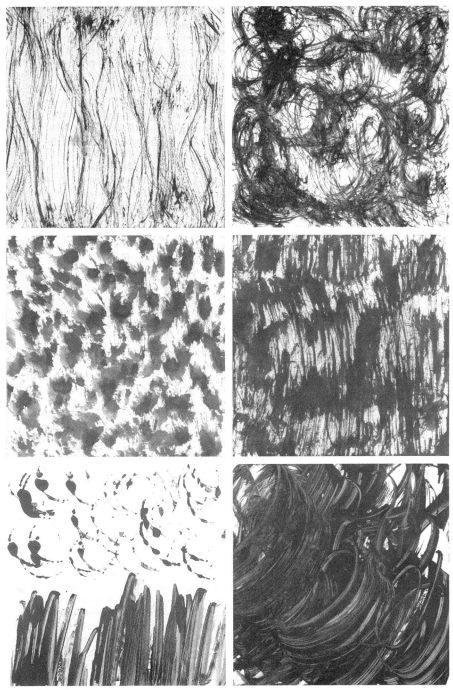

毛笔刮擦表现的肌理

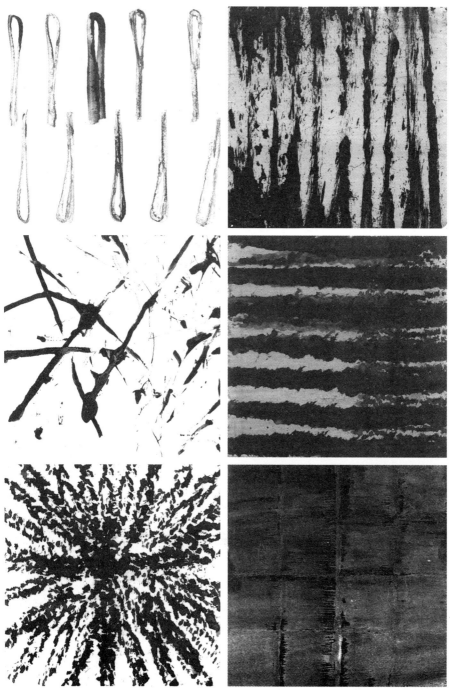

毛笔沾、印、刮、擦表现的肌理

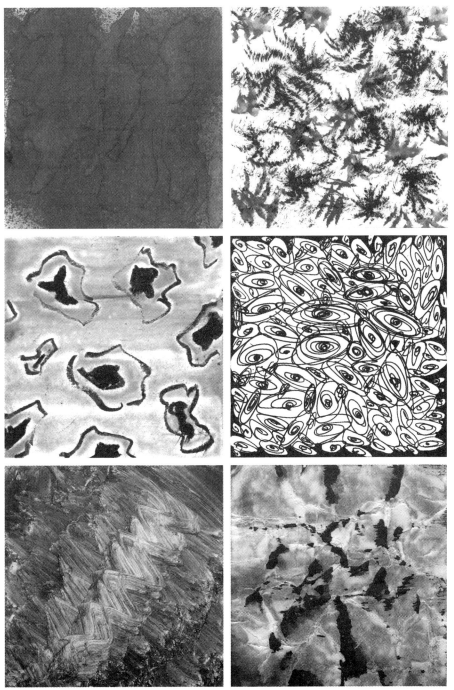

各种工具与材料的沾、印、刮、擦表现的肌理

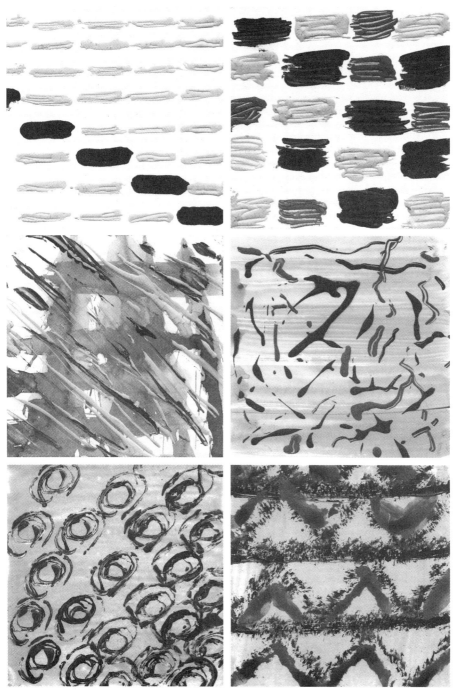

各种工具与材料的沾、印、刮、擦表现的肌理

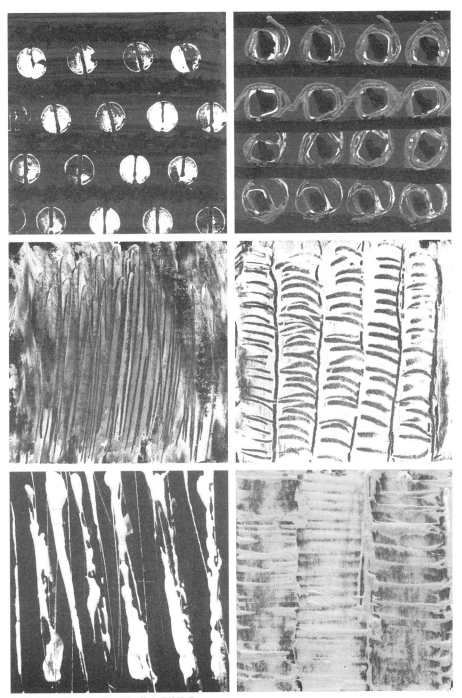

各种工具与材料的沾、印、刮、擦表现的肌理

第六章 视觉创造的方法

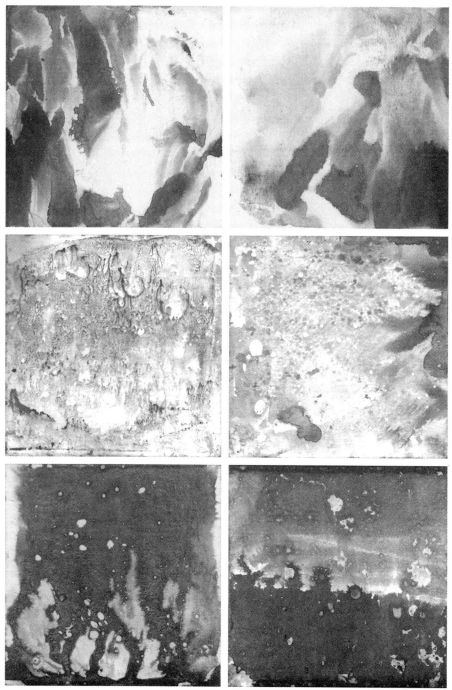

压印法表现的肌理

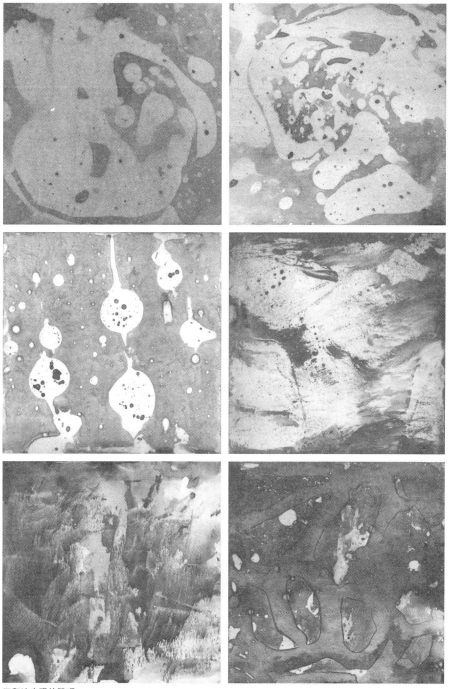

压印法表现的肌理

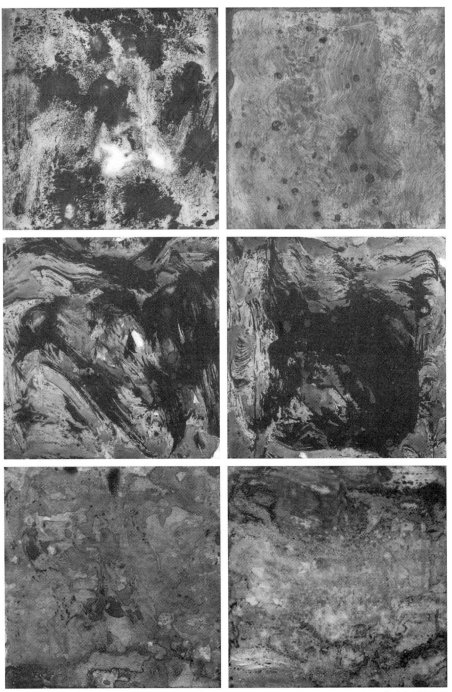

压印法表现的肌理

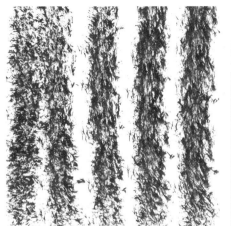 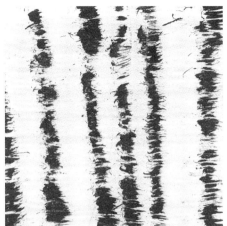

压印法表现的肌理

思考题与作业：

 1. 请了解图底、群化组合、错视的特征和表现方法。

 2. 每种韵律形式的构成对终端的设计有何意义？

 3. 选择一个简洁的基本单形，做群化练习。

 4. 运用形象做各种构成练习，各1张。

教学目的与要求：

 通过本章的学习，了解图底、群化、错视的特征和表现方法，掌握韵律形式的各种特征，进行形式语言的训练，体验表现手法的多样性。

第七章
平面构成的综合运用与表现

视觉传达需要突破一般视觉习惯，力求以全新姿态来表现最深刻而丰富的内容，通过高度精练的视觉图形语言和易于理解的秩序传达预想的信息与意义。应在平面构成的综合运用与表现中体现主体的独立思考，而不是苟且于传统的视觉符号；常规的视觉已远远不能满足时代的要求，作为设计就需要寻找设计定义的内涵与外延，将潜在于民族文化深层意象的心理活动通过形象展现出来。

第七章
平面构成的综合运用与表现

第一节 平面构成的思维与体验

从人类最基本的,也是最重要的"相互交流意志和想法"的角度来认识视觉传达设计的意义,便可理解传达是人类生存和发展的根本需要。以"为传达而设计"作为基准,保证了视觉传达机制不背离正确方向,才能使交流更有效和更深刻。作为相互间交流思想和意志的载体,平面才能如康定斯基所言:"它本身是一个活着的生命,是有呼吸的。"

一切的设计都可以归纳为以点、线、面为元素的有机结合。这些平面构成的基本元素相当于作品的构件,每一个元素都要有传递和加强信息传递与视觉冲击的目的。真正优秀的设计师往往非常小心,每动用一种元素做"加法"与"减法",都会从整体需要出发去考虑。心理学家

古斯塔夫·勒庞认为，艺术家在创作的思维过程中，始终体验着一种特殊的情感——美感。

作为视觉信息传达的最基础的平面构成，以其特有的视觉形态和构成方式带给人们一种特殊的视觉美感，灵活按照形式美的法则来处理形象。

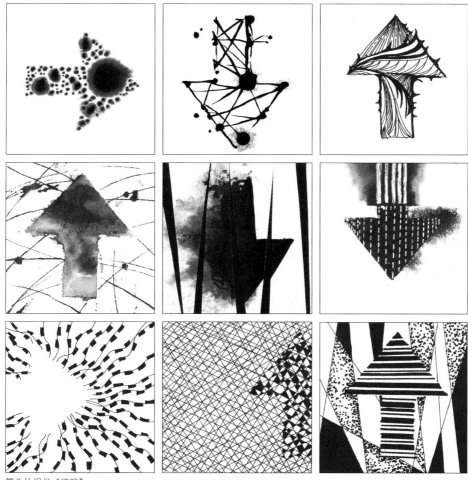

箭头的视觉"游戏"

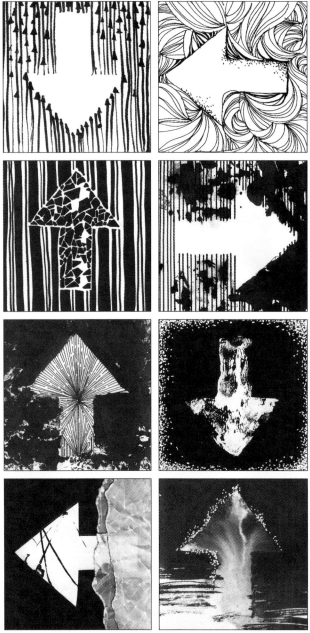

箭头的视觉"游戏"

点、线、面元素与律动组成结构富有极强的抽象性和严谨的形式感，其形态的抽象性特征和产生不同视觉引导作用的构成形式，组成严谨而赋有节奏律动之感的画面，营造一种秩序之美、理性之美、抽象之美。如平面构成中的重复、近似构成形式表现了一种整齐、秩序，而渐变、发射、对比、空间等构成形式则常表现出一种炫目的视幻美感。

利用点、线、面元素与律动组成富有抽象性和形式感的画面

平面构成的创作过程，自始至终伴随的是一种理性的情感体验。这种源于生活、源于自然的抽象，展现的却是一种生动的感性之美，又具有多方面的实用特点和创造力。这是学生在实际设计运用之前必须学会运用的视觉形式语言，训练培养各种熟练的构成技巧和表现方法，培养审美观及美的修养和感觉，活跃构思，提高创作活动和造型能力。

利用点、线、面元素的组构展现生动的感性之美

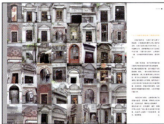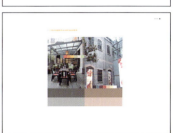
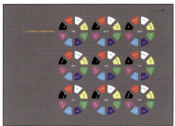
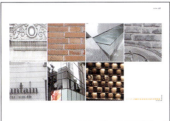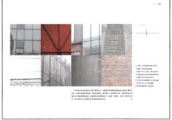
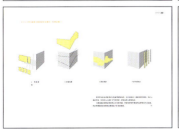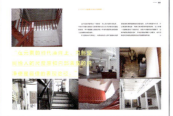

利用点、线、面元素的编排设计

第七章　平面构成的综合运用与表现

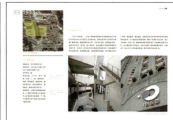
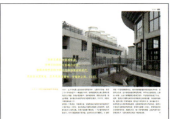
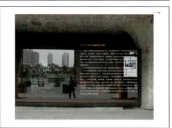
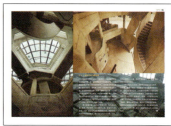
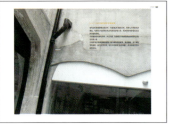
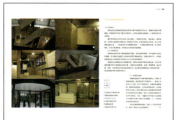

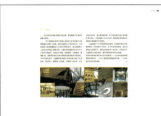

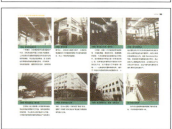
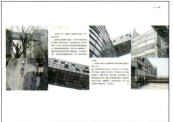

利用点、线、面元素的编排设计

利用点、线、面元素的编排设计

第七章 平面构成的综合运用与表现 169

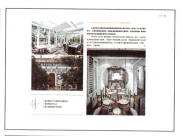
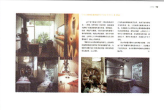

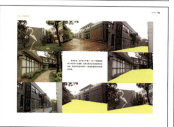
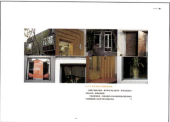
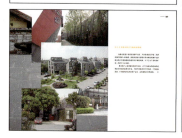

利用点、线、面元素的编排设计

利用点、线、面元素的编排设计

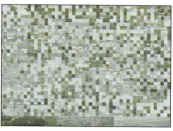
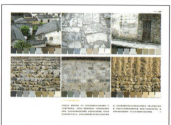

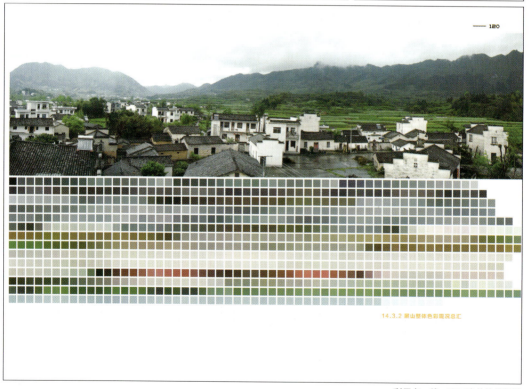

14.3.2 屏山整体色彩现况总汇

利用点、线、面元素的编排设计

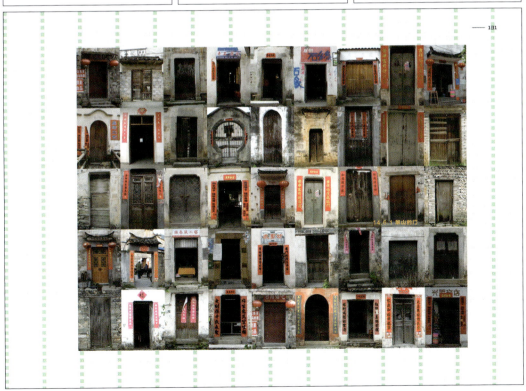

利用点、线、面元素的编排设计

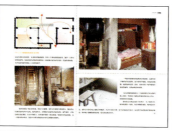

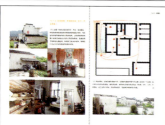

利用点、线、面元素的编排设计

第二节　平面构成在平面设计中的应用

平面构成在平面设计中是最普及的应用，是将不同的基本图形，按照一定的规则在平面上组构，主要在二度空间范围之内以轮廓线划分图与底之间的界限，描绘形象。从"物"到"图"、"形"到"形"、从"形"到"图"，平面构成是视觉元素在二次元的平面上，按照美的视觉效果，力学的原理，进行编排和组合，它是以理性和逻辑推理来创造形象、研究形象与形象之间的排列的方法，是理性与感性相结合的产物。

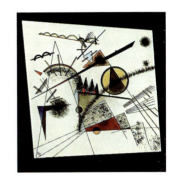

平面构成大量运用在标志设计、书籍设计、包装设计、广告与海报设计等平面设计中。标题、文字、色调、主体图形、留白、视觉中心等，平面设计是把平面构成的不同元素进行有机结合的过程。例如：书籍编排设计中常常借助骨格的多种形式、规律框架和非规律框架、可见框架和隐性框架等；字体元素中，对于字体和字形的选择和搭配是非常细节和讲究的，选择字体风格的过程就是一个美学判断的过程。平面设计所表现的立体空间感，也并非实在的三度空间，而仅仅是图形对人的视觉引导作用形成的幻觉空间。

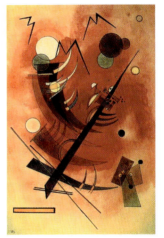

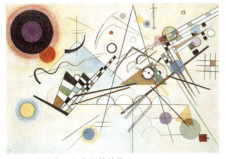 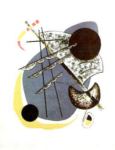 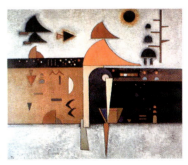

抽象艺术的先驱康定斯基的作品

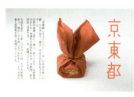

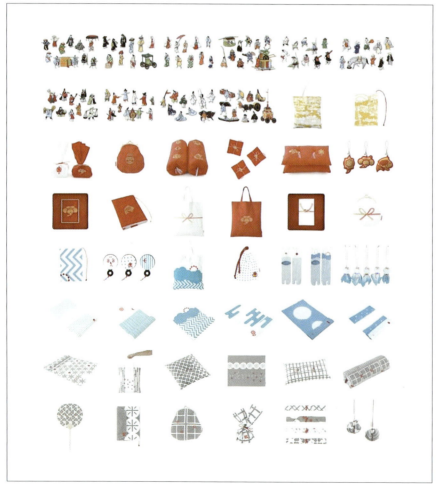

平面构成的运用——"京东都Kyototo"刺绣工房系列

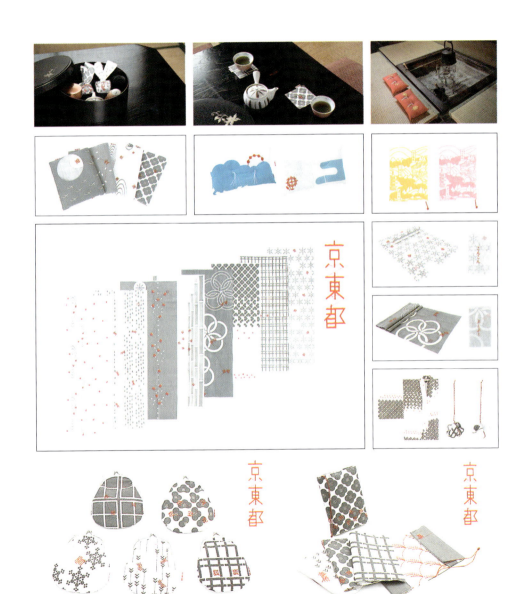

平面构成的运用——"京东都Kyototo"刺绣工房系列

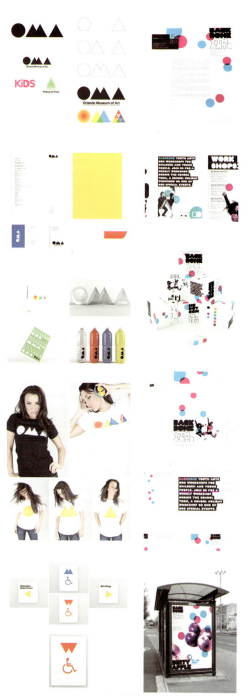
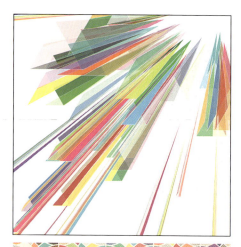
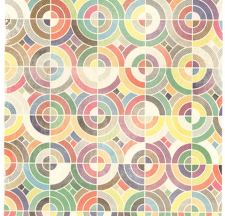
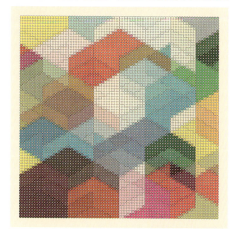

平面构成在视觉形象设计中的运用　　　　　　　　　　平面构成组构的视觉形象

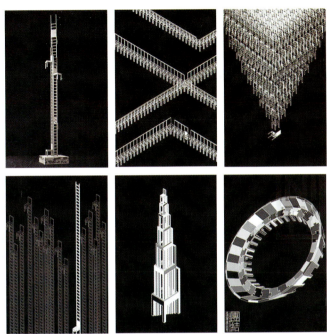

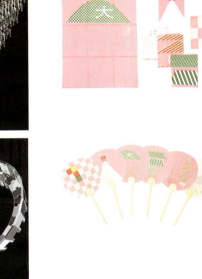

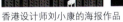
香港设计师刘小康的海报作品

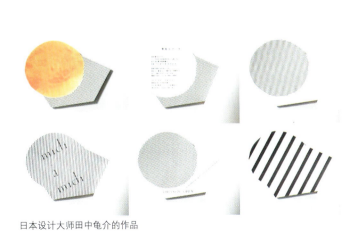

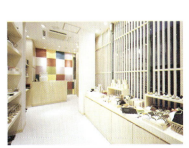

日本设计大师田中龟介的作品

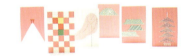

日本资深设计师宫田识的作品

第七章　平面构成的综合运用与表现　179

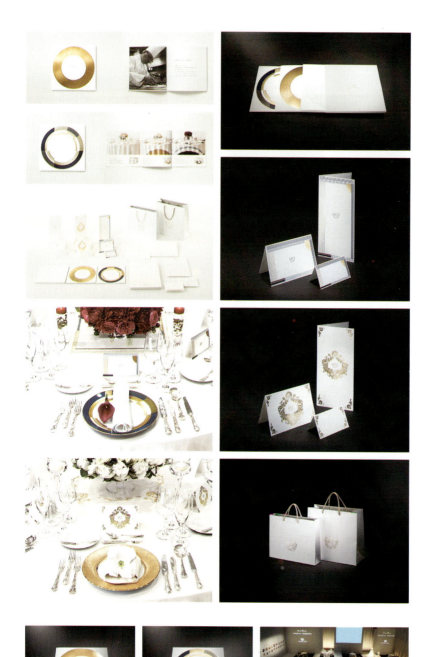

日本设计师御代田尚子的作品

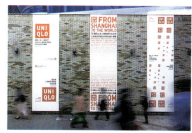

日本设计师佐藤可士和的作品

第三节 平面构成在产品设计中的应用

灯具设计

产品设计是以工业产品造型、外观质量及人机系统协调关系为主要研究内容的学科,它不是工程设计,也不是工艺美术设计,而是以工业产品为对象,从美学、自然科学、经济学等方面出发进行产品三维空间的造型设计,是通过给产品赋予思考来达成交流。任何产品都是由点、线、面构成的,产品作为一种个体的形式存在,由点构成线,由线构成面,由面构成体。造型中的基本元素点、线、面的结构穿插、组合变化非常重要,不同的点线面构成的产品会有不同的性格:刚硬、柔美、可爱、前卫、时尚……

点在产品造型设计中是相对的,它可以是个按钮,也可以是个装饰,也可以是个体。不同大小、不同形状、不同颜色、不同的位置都会有不同的感觉,合适的点可以给整个产品起到画龙点睛的作用。特别是在简洁的设计中,点的作用尤其重要,是画龙点睛之笔,或给人端庄、稳重的感觉,或给人活跃、灵动的感觉。

日本设计师佐藤大的黑线系列作品

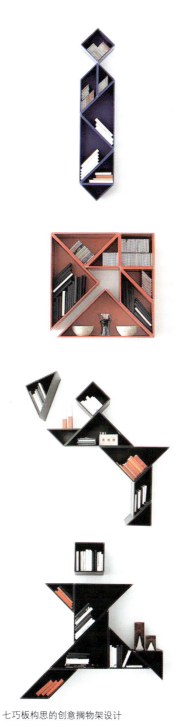

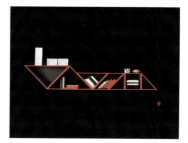
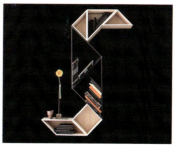
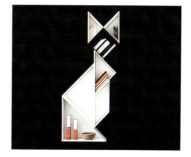

七巧板构思的创意搁物架设计

第七章 平面构成的综合运用与表现

线在产品造型设计中的表现非常重要，不同的线与线构成不同的产品表面，直接表达出产品不同的性格。直线性格硬，曲线性格柔，直线与直线组合，直线与不同曲线组合，直线与直线之间过渡弧线角等，不同的组合可以打造出不同性格的产品，同样可以千变万化。

面在产品设计中可以是直面，可以是曲面，对于面的大小、形状、转折面，都需要进行仔细的推敲，做到细节化。

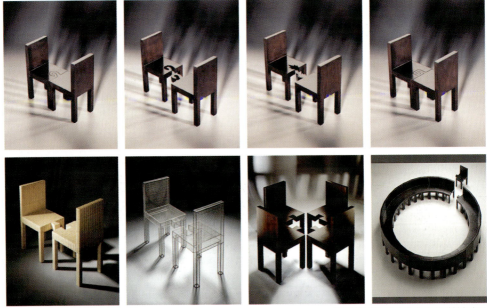

香港设计师刘小康的椅子系列创意产品

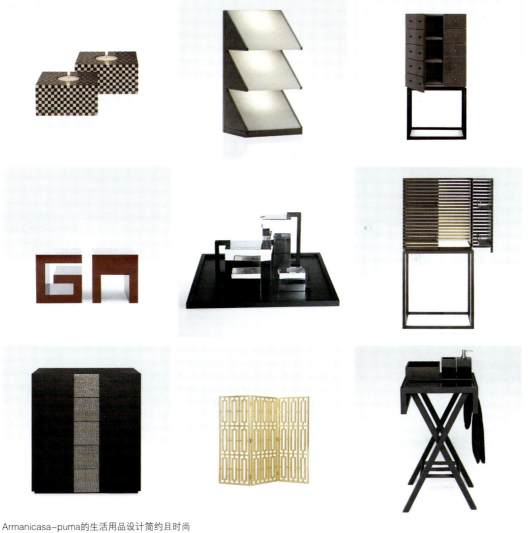

Armanicasa-puma的生活用品设计简约且时尚

在产品设计中,造型因素是建立在内结构分布合理以及符合人机工程学的基础之上,产品设计和人构成一种始终的相互关系,设计丰富多样的产品造型需充分发挥点线面的结合与转换,点线面所具有的性格和特性赋予产品以生机和灵魂,只有在美学和科技基础上达到完美的统一,才能生产出实用与美观的产品。

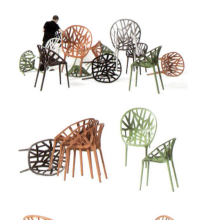
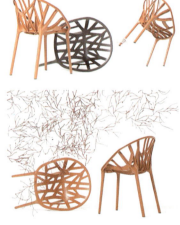
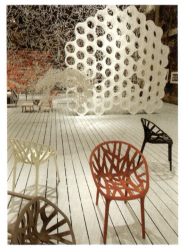

线构成的椅子系列

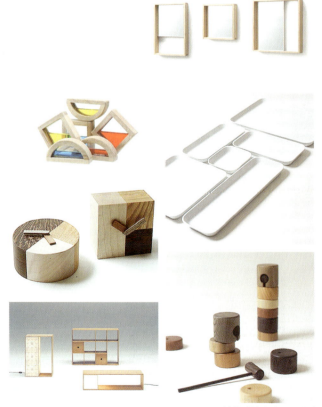

面、块构成的生活用品系列

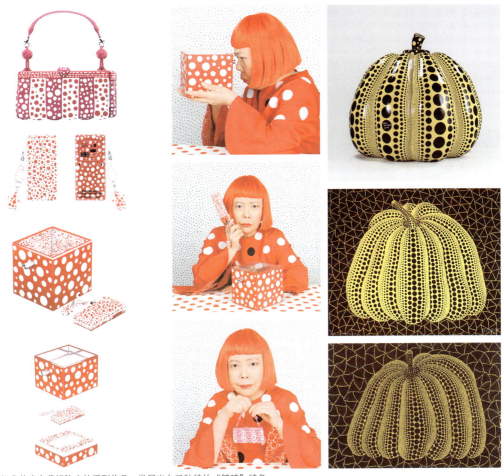

日本经典艺术家草间弥生的系列作品,发展出自己独特的"繁殖"特色

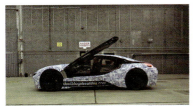

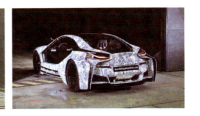

BMW 概念车表面视觉形象

第七章　平面构成的综合运用与表现　187

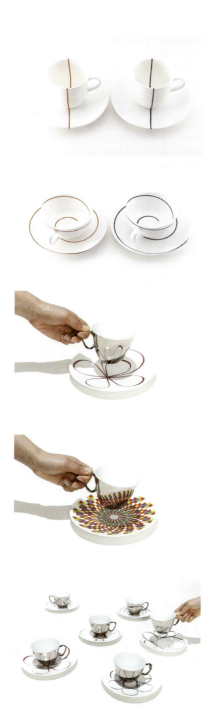

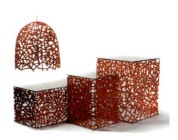

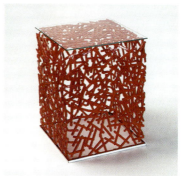

线组构的产品设计

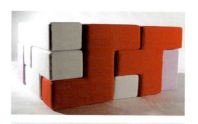

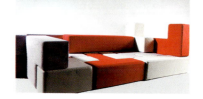

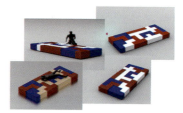

日本设计师植原亮辅与渡边良重设计的茶具系列作品

面与块组构的沙发

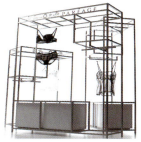

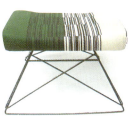

日本设计大师柳宗理产品设计　　日本设计师富田光浩的作品　　日本设计师深泽植人的作品

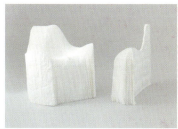
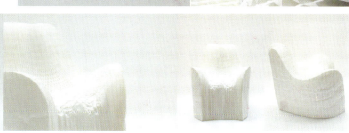

日本设计师吉冈德仁的椅子作品：Honey-pop 椅。使用120张玻璃纸粘接，切割出蜂巢结构，不同的人坐上去就会形成不同的形状，而且还能发出玻璃纸特有的声音。

第四节　平面构成在服饰设计中的应用

　　服饰是一种软雕塑，它的一点一线一面都体现着自然规律的秩序和美。对服饰整体与局部、局部与局部以及细节等方面的解析、处理过程就是一个平面构成设计过程。

　　点是服饰设计最基本的元素，也是最活跃的元素，它能够吸引人的原因是它可以成为视线的焦点，如纽扣、胸针、领花等结构装饰的配件等都是点的构成的表现。服饰中的点既能够表现一定的形又能表现一定的量，可以是具象形又可以是抽象形。同样的点放置在不同的位置上也会产生不同的节奏感和韵律感。较大的点会令人感觉到大气与刚硬，较小的点会显得经典与柔美，从而对服饰产生不同的画龙点睛的视觉效果。

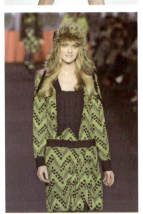

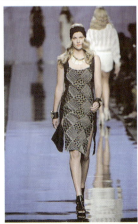

点在服饰中的运用

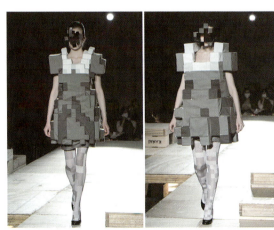

面与块组构的服饰设计

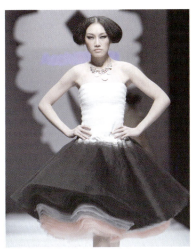
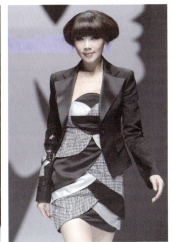
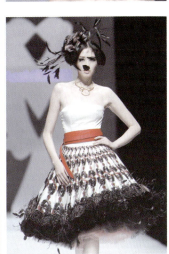

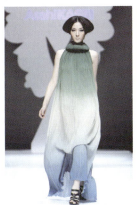
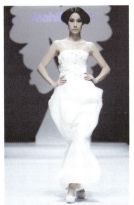
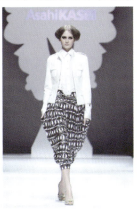

时装设计师武学伟、武学凯兄弟的服饰设计作品

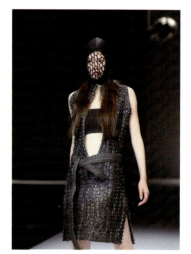

线是服饰设计中体现形式美的要素,不同的线状形态具有不同的美学功能。线既能构成多种形态,又能起到装饰和分割形态的作用;既能随着人们的线条灵活地进行塑造,也可以改变人体的一般造型特点,还具有功能特点,对服装造型与合体起着主导作用。服装中的线包含缝合线、分割线和装饰线。形态上包含垂直线、水平线、斜线、交叉线以及自由线等。垂直线在人们的视觉习惯中往往引导人的目光做上下移动,给人以高度、优雅和严峻感;水平线削弱垂直线的长度,给人以平衡、宽度感;如果垂直线和水平线同时在一个服饰设计中,常常给人以平定、柔和的感觉;斜线给人以活泼、不安定、轻快感、运动感;交叉线设计是斜线设计的重复体现,它具有斜线设计的同样效果,通过缝合线与装饰线的结合使用,可借助视错原理改变人体的自然形态,在服装中这种交叉线始终表现出迥然不同的装饰风格、丰富多彩的审美情趣和艺术韵律,从某种意义上说比单一的斜线更具有自由性;自由线包括波伏线、螺旋线等较活泼、自由、富有变化的线条。自由线设计能给人以天真、优美、饱满感,波浪般起伏多变,无拘无束的裙子随着波形的大小给人以优美、轻盈、安详、充满欢快节奏的美感。

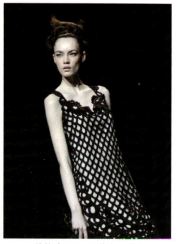

线构成运用于服饰中,端庄且经典

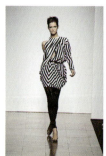 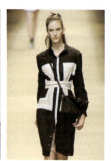 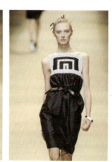 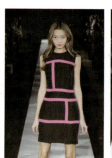 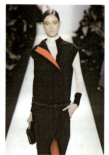

几何形构成运用于服饰中,非主流却也时尚

面在服饰设计中对人体起到"包装"和"装饰"的作用,属于三维立体塑造。从比例、均衡、节奏、主次、变化等美感角度加以考虑,每一个面巧妙地构成完美的服装造型,每一个面的不同设计与组合,都对服装轮廓的完美呈现起着帮助和烘托作用,能塑造出各种造型的服装款式。

服饰设计中点线面运用的好与劣,对服饰设计起到重要作用,同时,优秀的构成关系,也将为服饰设计增添更精彩的艺术色彩和空间视觉效果。

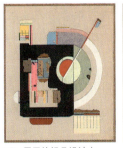
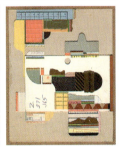

面运用于纺织品设计中

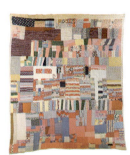
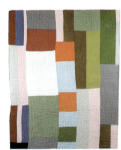
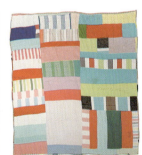

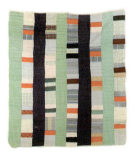
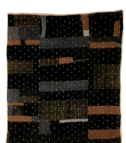
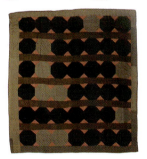

面运用于纺织品设计中

第五节　平面构成在空间环境设计中的应用

平面构成中的点、线、面是空间环境设计中最基本、最基础的元素。从设计之始，对点、线、面的艺术处理，如各种组合、穿插的应用就已经形成空间环境设计的基调，创造出丰富多彩的环境氛围。因此，认识并发掘点、线、面这三大基本元素在空间环境设计中的重要作用和设计手法具有重要的现实意义。

在空间环境设计中，平面构成是通过在二次元的空间内按照形式美的法则进行分解、组合的研究，来构成理想的三元次空间形态。在空间环境设计中，处处可体现出点与线的运用。其中，点是最基本的造型元素，线是最容易被识别的元素，无论是直线还是曲线都能尽显其韵律感和节奏感，如垂直的线条、委婉流畅的曲线，配以简洁的结构，给人不同的视觉体验。

美籍华人建筑师贝聿铭设计的尼迪图书馆

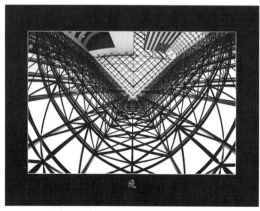

贝聿铭设计的尼迪图书馆：玻璃幕墙由黑色钢架支撑，现代、明亮，波士顿港、多切斯特海湾，海天一色，尽收眼底

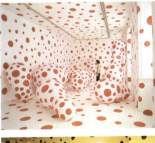
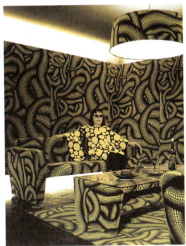
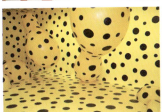
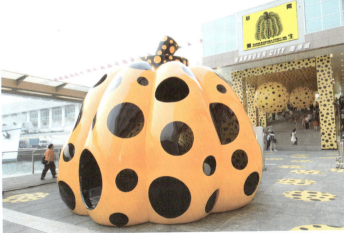
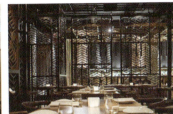

草间弥生的空间与公共艺术品设计　　　　　　　　　　　　　　多伦多AME餐厅

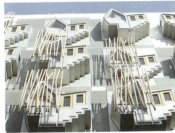
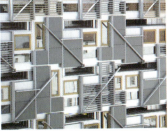
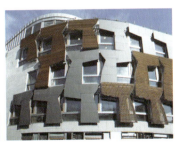

西班牙建筑大师恩瑞克·米拉莱斯的苏格兰议会大厦：以线面构成令人惊艳的窗户

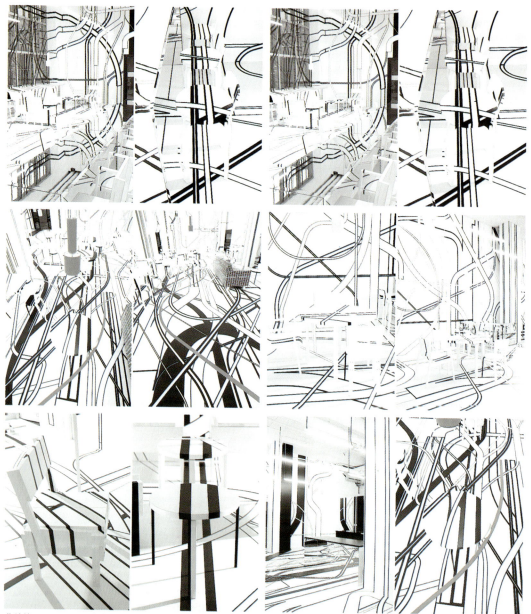

芬兰的 Logomo cafe咖啡馆,由德国艺术家 Tobias Rehberger和设计公司 Artek合作制造。所有来过这里的人都被它的凌乱抽象所吸引,也应景了热衷咖啡馆的人士散漫闲淡的心情。

线组构成骨格等重复形式，在空间环境设计中应用得十分广泛，能产生统一协调的秩序感，同样，也易产生单调乏味的效果，因此在构成时要注意它们之间的方向和空间变化；发射构成，在空间环境设计中如太阳的光芒、绽放的花朵，富有节奏和韵律，常常应用在空间环境表面的视觉设计中，增强趣味性与形式感，吸引视觉中心。

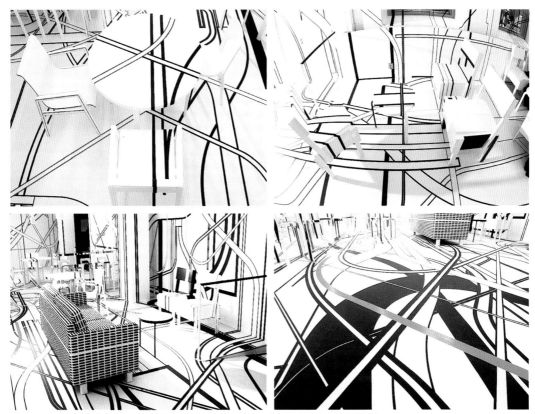

错综复杂的线条的变化制造出不同的视觉，甚为贴切地形容了人们需要借助咖啡表达的情绪。

面具有平整性和延伸性,面的插接构成,传达出非常简约的设计风格。

平面构成在空间环境设计中的应用,是在长期经验基础上总结出的方法与规律。对比构成则利用对比构成原理,于统一协调中追求变化,将点线面元素以及平衡、对比、对称这些看似简单的形式语言,赋予更深层的意蕴。

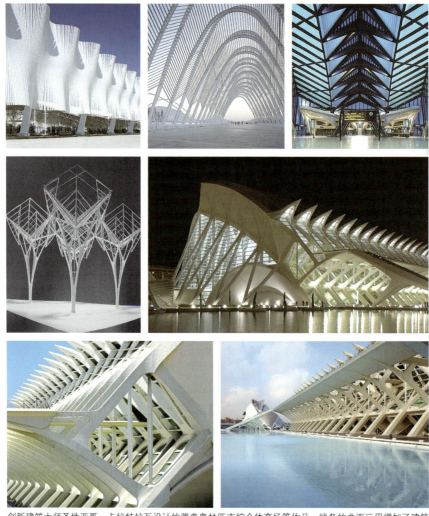

创新建筑大师圣地亚哥·卡拉特拉瓦设计的雅典奥林匹克综合体育场等作品。线条的曲面运用增加了建筑外观的灵性,建筑主体好似在城市静谧的湖边悄然微颤。

以上的举例，也只是众多各类专项设计与综合设计中冰山的一角，未来的设计仍然会着眼于与平面构成设计相关的设计上，其关系也将是相连的、内在的、互动的和广义的，这需要未来的设计师共同去挖掘和开拓构成的丰富语言，创造更为优秀和多彩的设计。

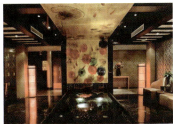
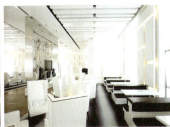
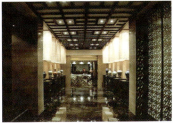

点线面在室内空间里的应用

思考题与作业：

1. 观察与收集平面构成在各种设计中的综合性运用。
2. 试分析平面构成在平面设计、产品设计、服饰色彩设计、空间环境设计中的具体体现及特征。

教学目的与要求：

通过本章的学习，了解平面构成创意思维的表现以及平面构成的形式美法则，掌握平面构成在不同领域的应用及表现以及所体现的视觉效果，拓展平面构成的运用思路。

图书在版编目（CIP）数据

二维设计基础：平面构成／成朝晖著．—北京：北京大学出版社，
2012.1

（博雅大学堂·艺术）

ISBN 978-7-301-19970-1

I.①二··· II.①成··· III.①平面构成（艺术）—高等学校—教材
IV．① J061

中国版本图书馆 CIP 数据核字（2011）第 269753 号

书　　　　名：	二维设计基础——平面构成
著作责任者：	成朝晖　著
责 任 编 辑：	任　慧
整 体 设 计：	成朝晖
标 准 书 号：	ISBN 978-7-301-19970-1/J·0422
出 版 发 行：	北京大学出版社
地　　　　址：	北京市海淀区成府路 205 号　100871
网　　　　址：	http：//www.pup.cn　电子邮箱：pkuwsz@126.com
电　　　　话：	邮购部 62752015　发行部 62750672　出版部 62754962
	编辑部 62756467
印　刷　者：	北京汇林印务有限公司
经　销　者：	新华书店
	787mm×1092mm　16 开本　12.5 印张　150 千字
	2012 年 1 月第 1 版　2013 年 11 月第 2 次印刷
定　　　　价：	40.00 元

未经许可，不得以任何方式复制或抄袭本书之部分或全部内容。
版权所有，侵权必究
举报电话：010-62752024；电子邮箱：fd@pup.pku.edu.cn